初年

しょねん

陳紫渝 寫真

時報出版

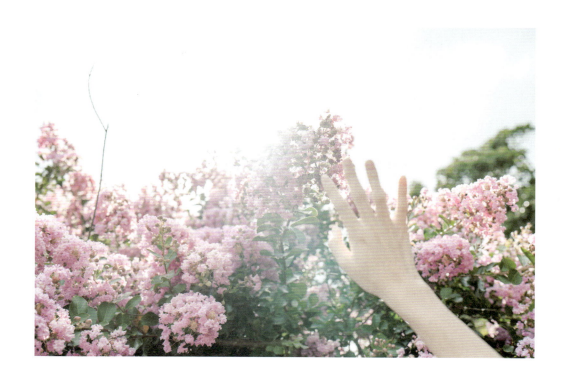

作者序
AUTHOR'S PREFACE

2022年的七月，我做了一個決定
當時還是一個上班族的我，想著的是「能否給自己一個挑戰的機會？」。
不只是希望能跟爸爸一樣做個甘之如飴的里長，更盼望能讓我在自己還能揮霍青春的年紀，多些不一樣的選擇！我不知道未來會面對什麼課題，但我知道自己不怕學、不怕苦，只要是我下足決心想要做的事，就一定會全力以赴地去完成它。
面對競選以來各種質疑、嘲諷、大眾的關注、媒體的跟拍。
我會害怕，也並不是完全的堅強。
只是我不想輕易的放棄。
因為我知道，只要我願意做，一切都會是最好的安排。
一年後的今天，我是新北市永和區永福里里長。
我叫陳宗渝。
現在的我，依舊，將生活中的點點滴滴，當成是我不斷成長的養分。
所以請不要著急定義我，因為有期待和期許。
我們才能遇見，每個更好的自己。

願我們的每個明天，都能是最好的自己

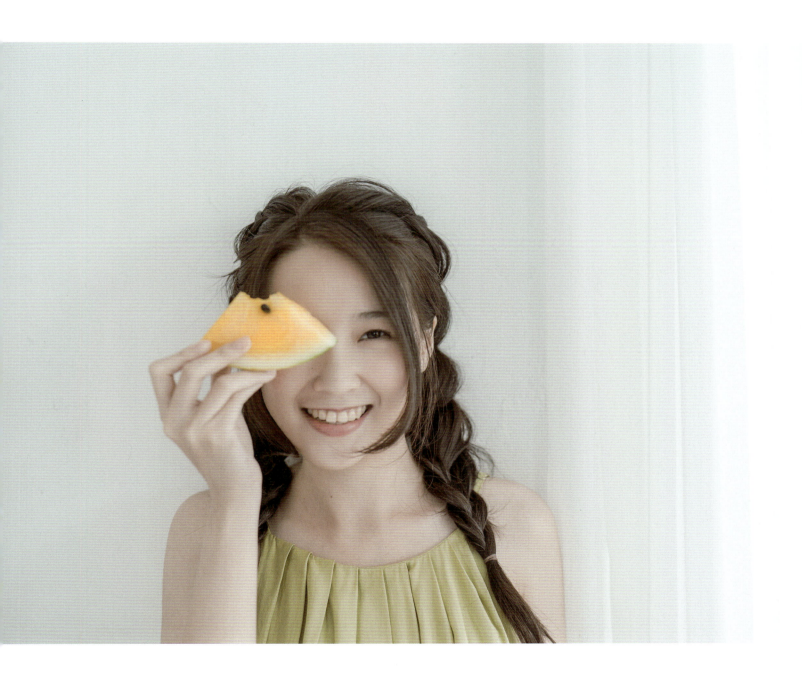

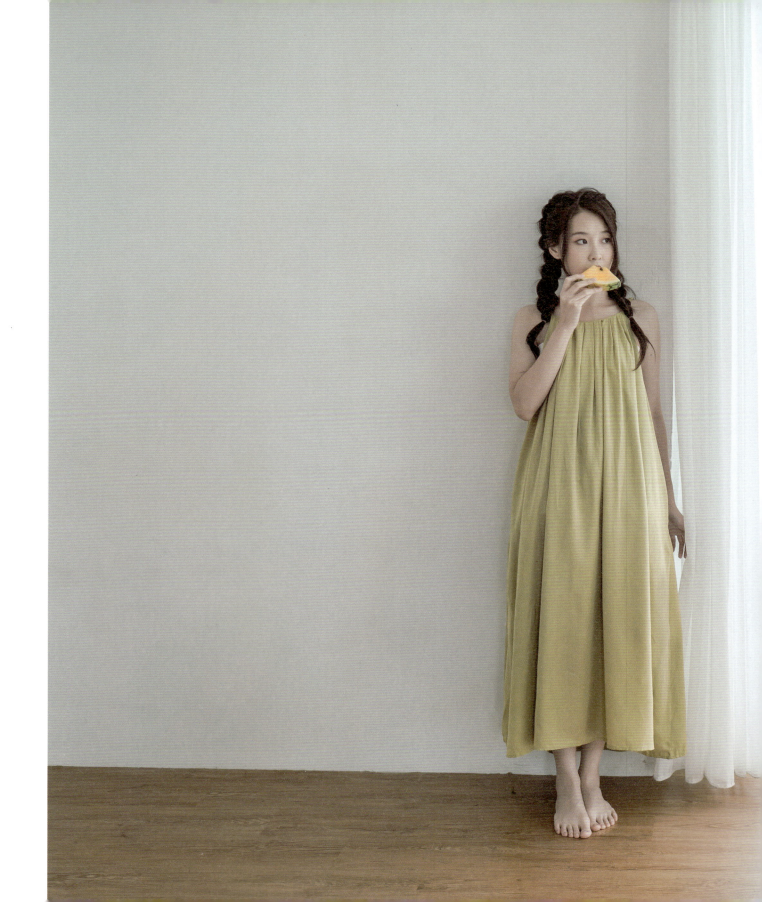

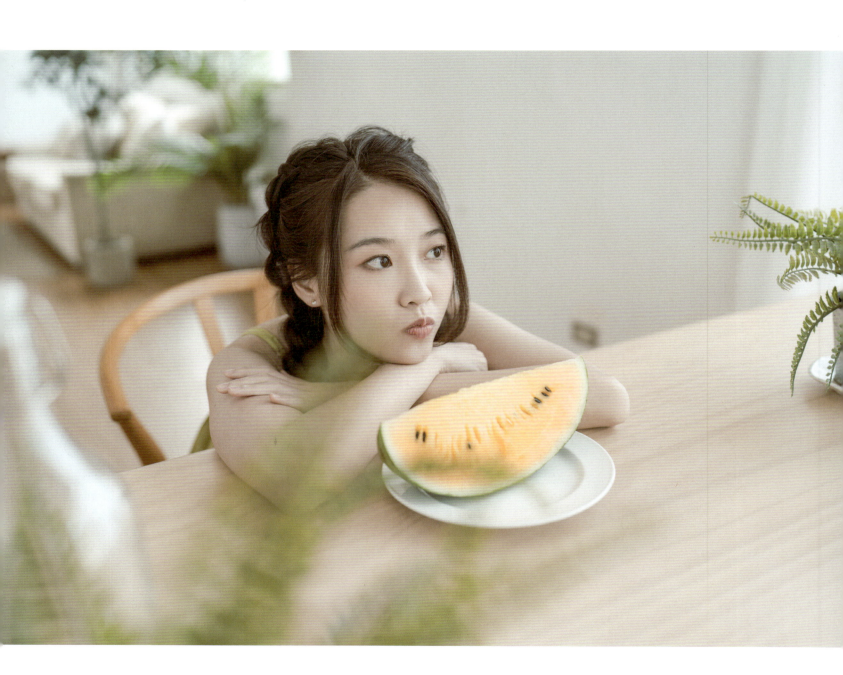

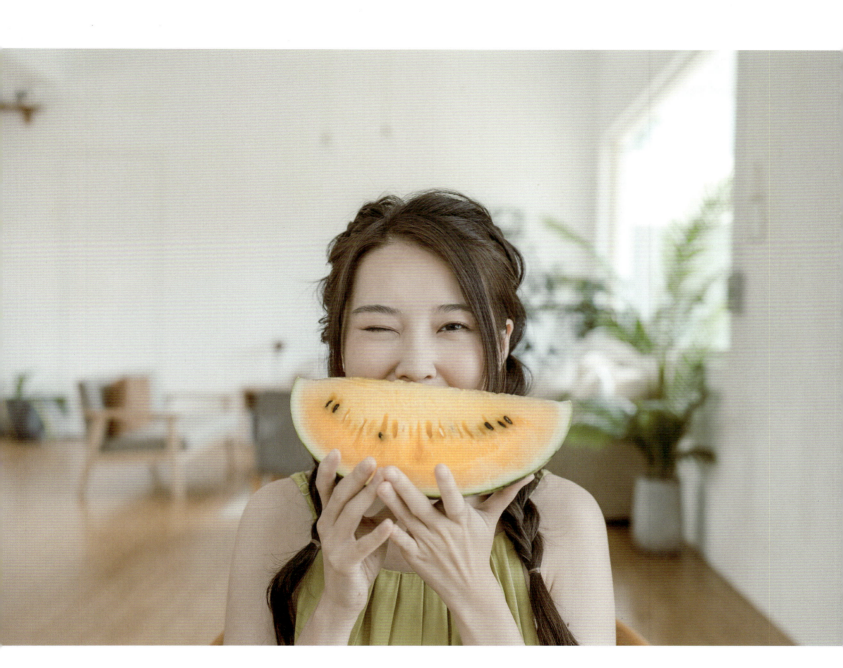

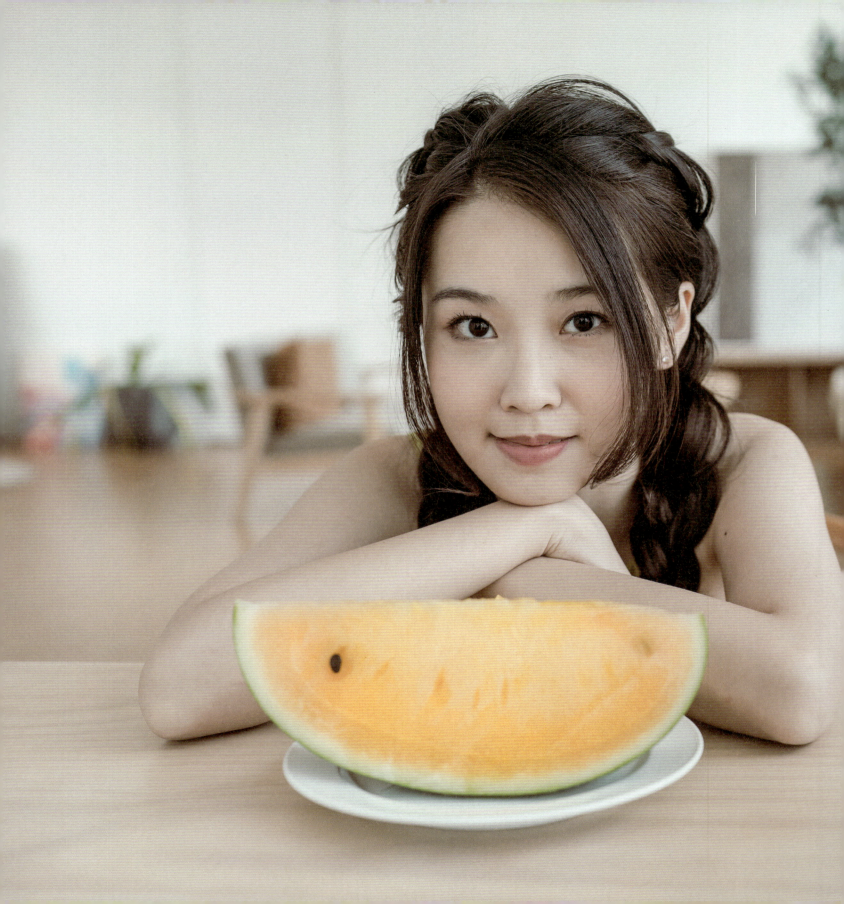

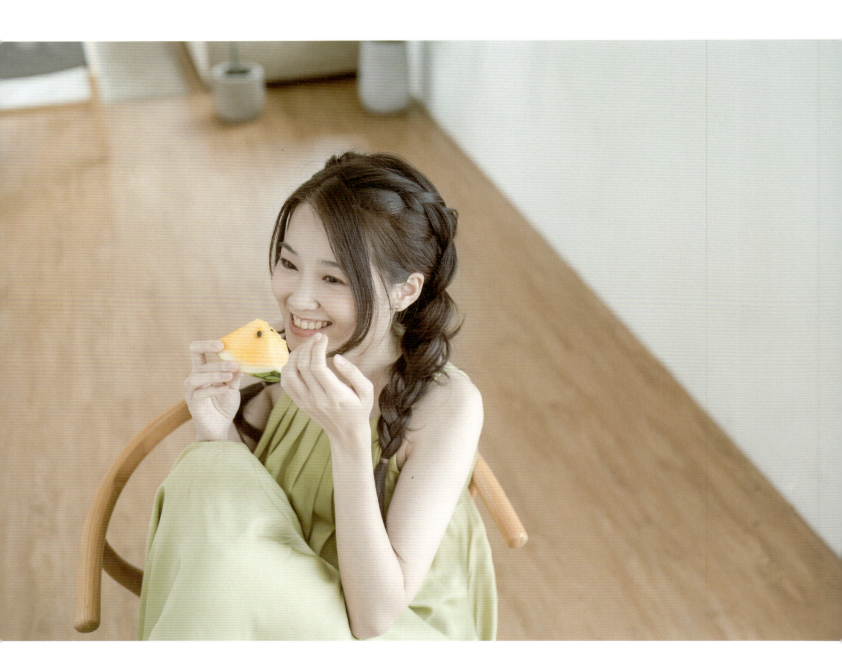

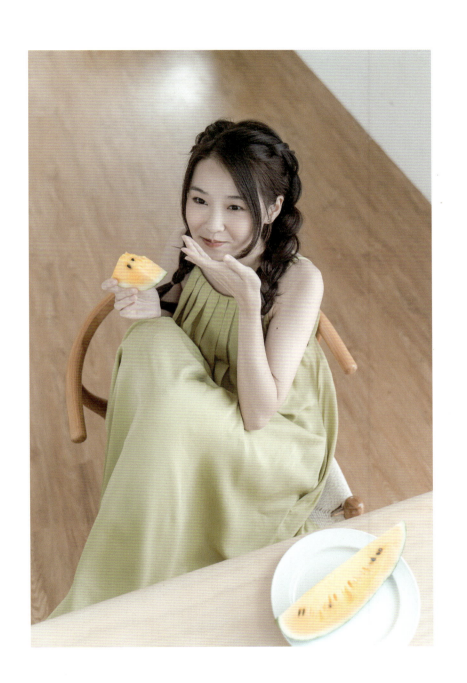

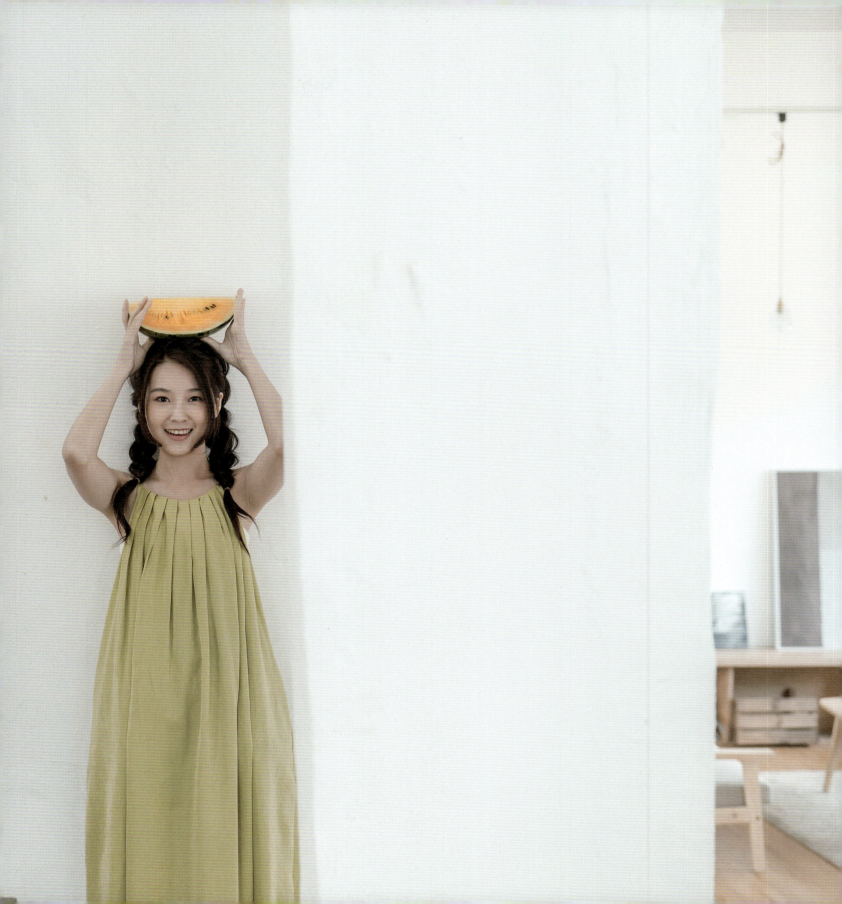

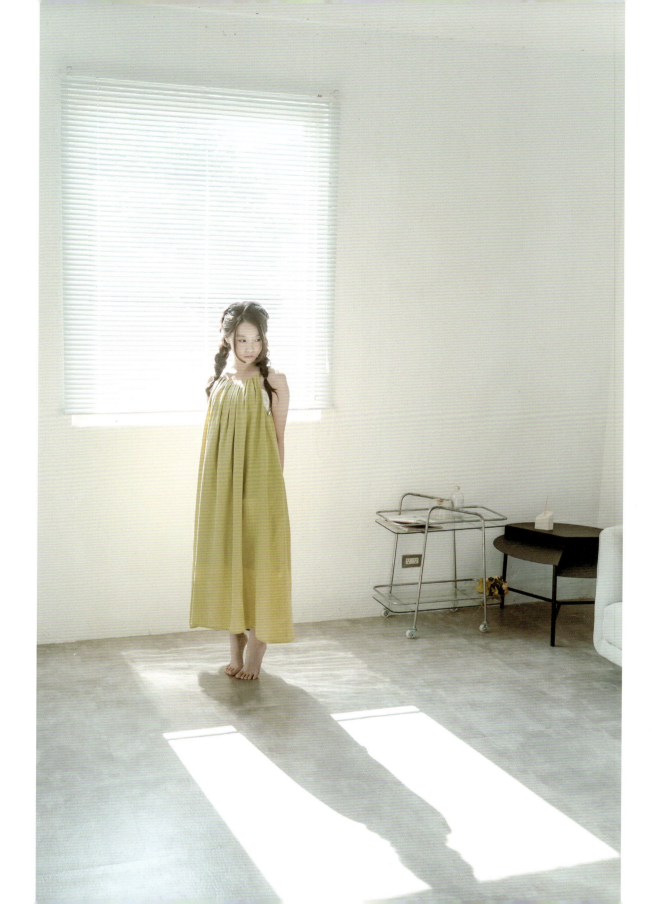

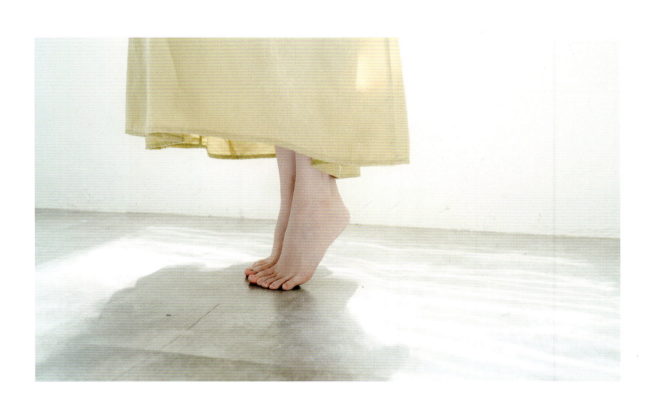

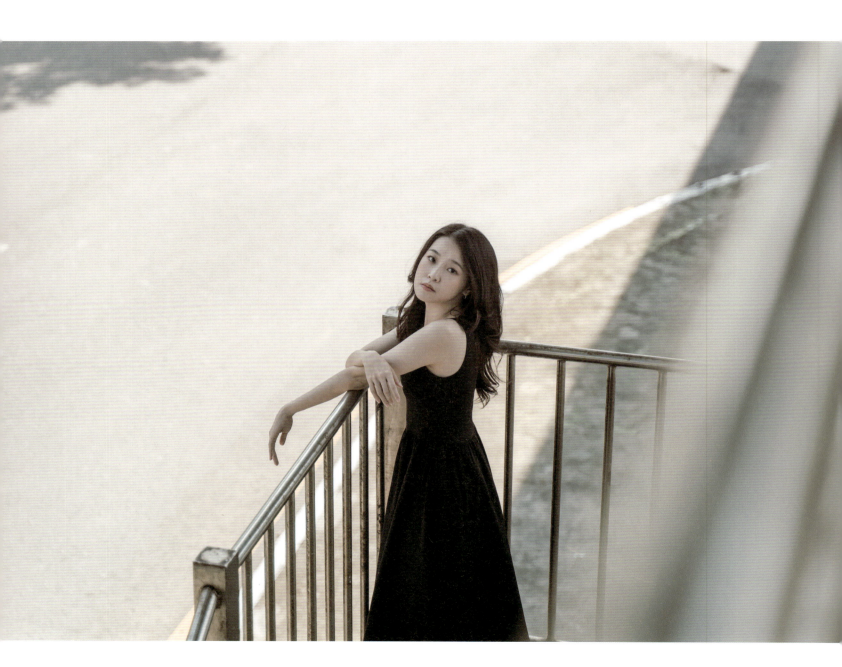

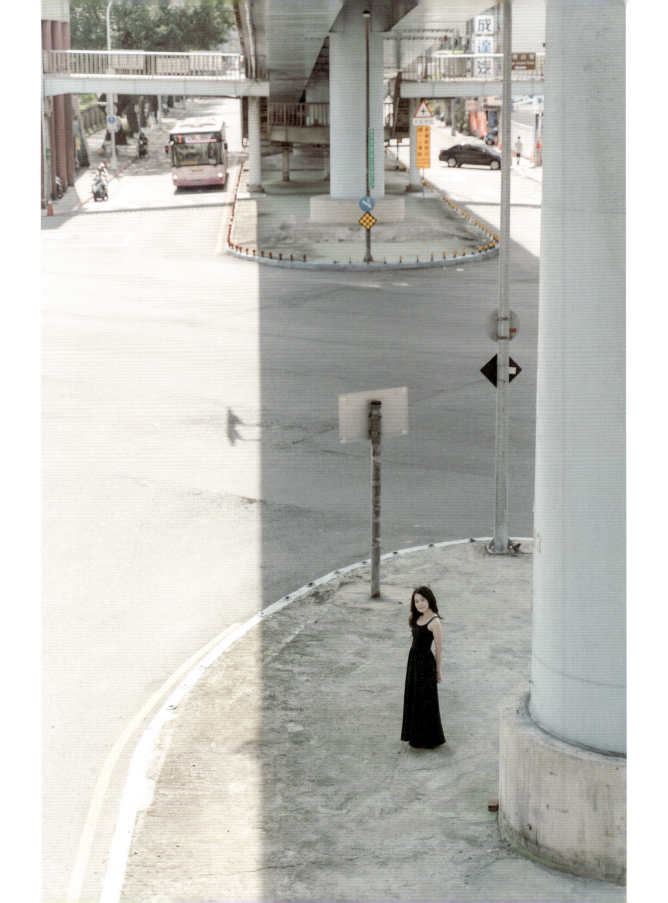

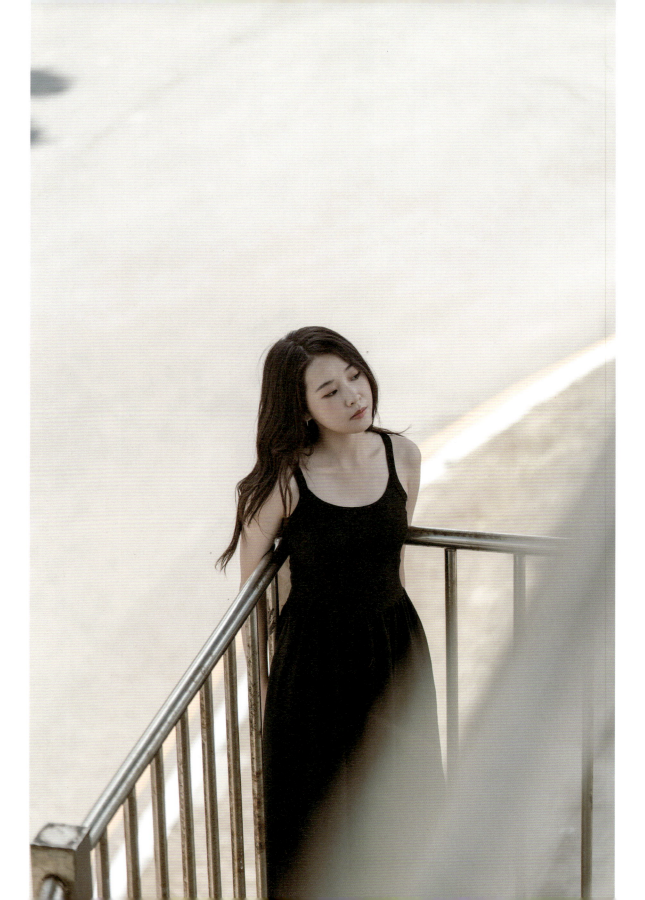

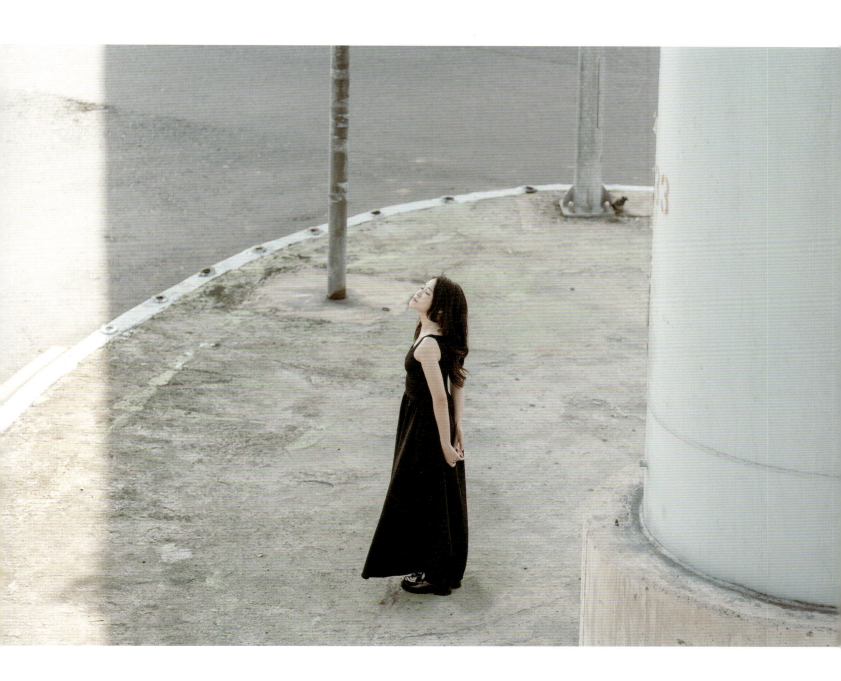

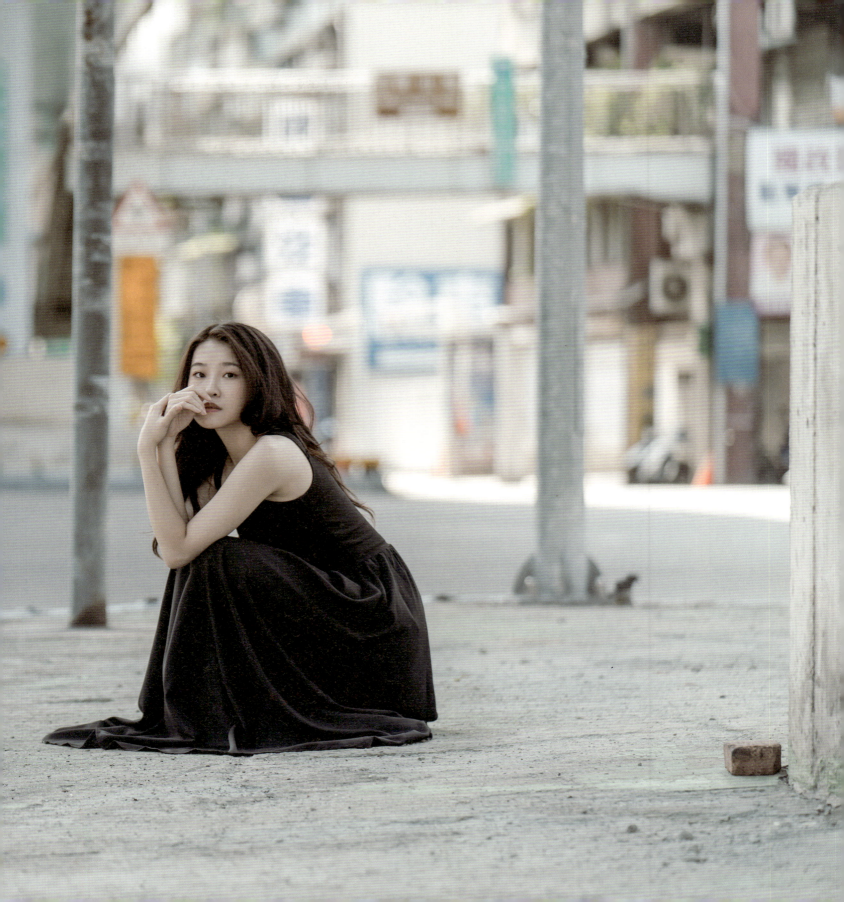

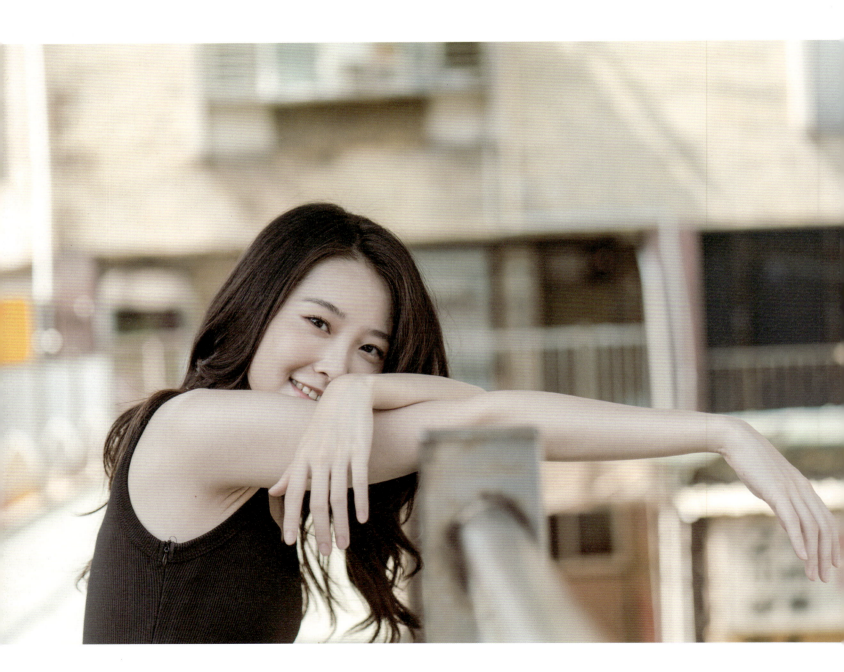

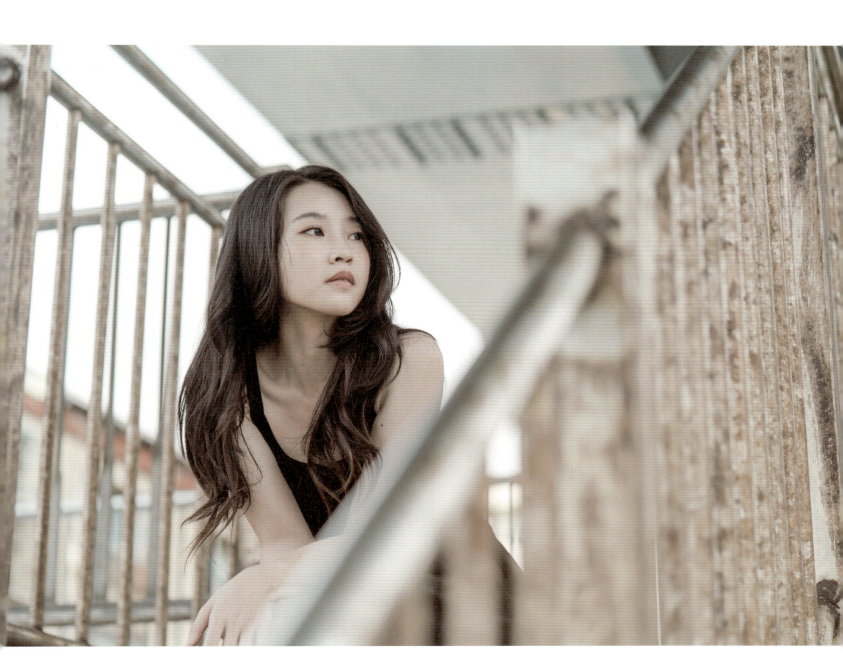

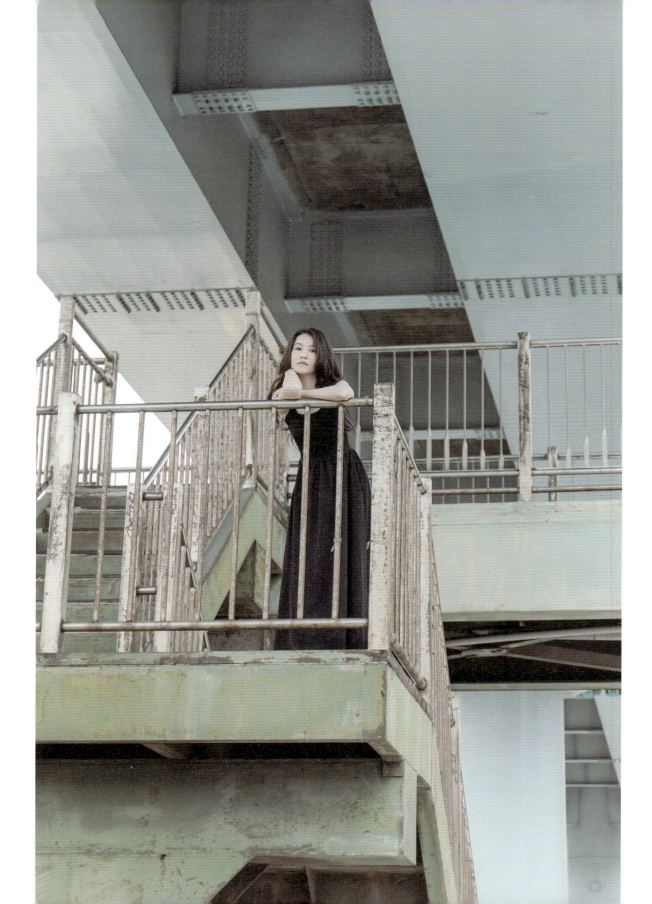

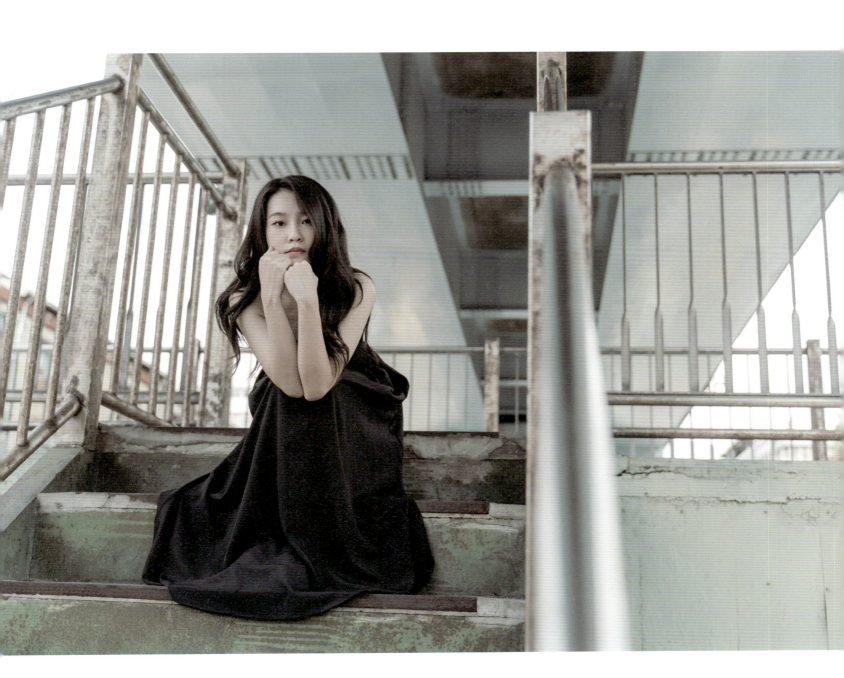

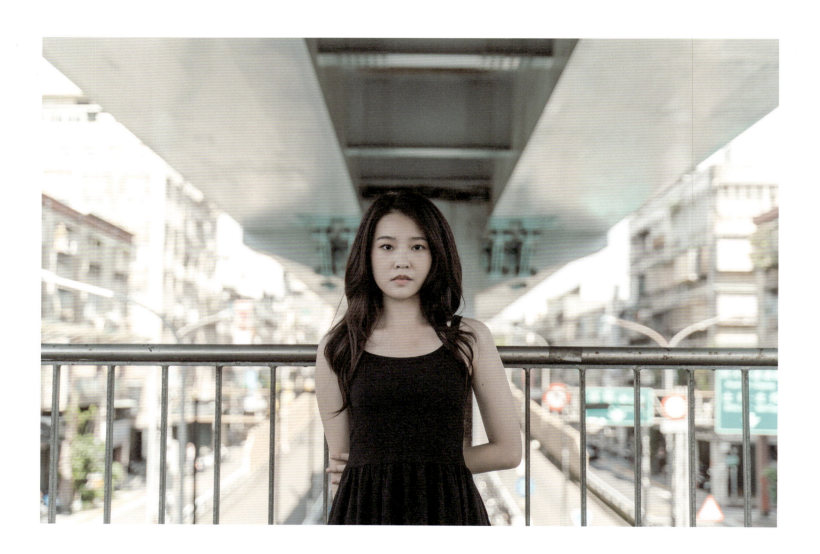

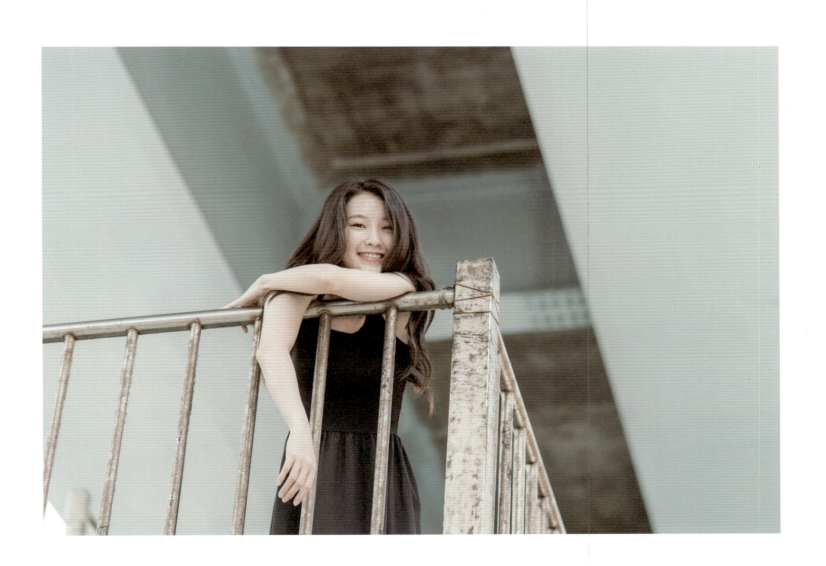

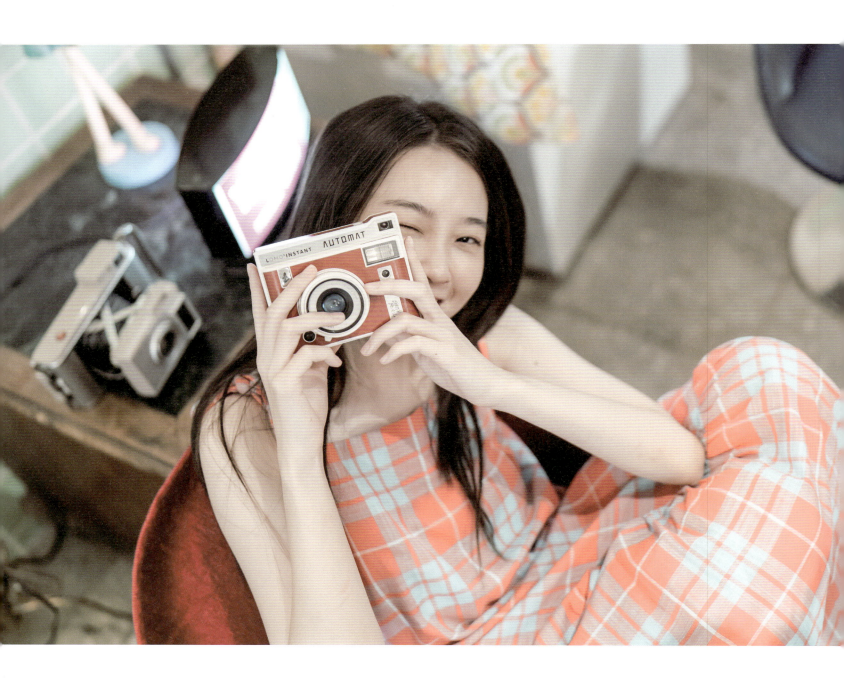

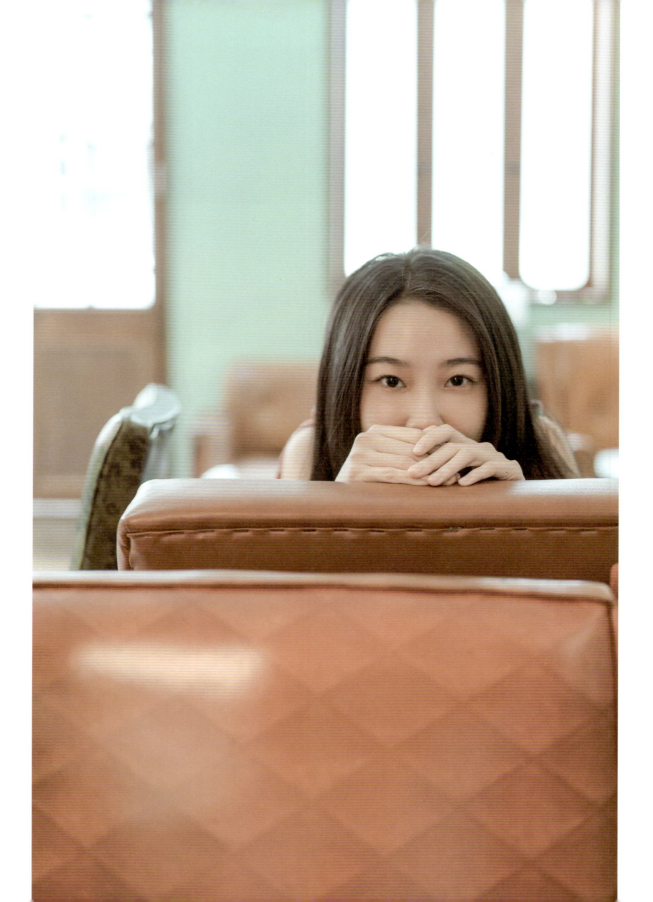

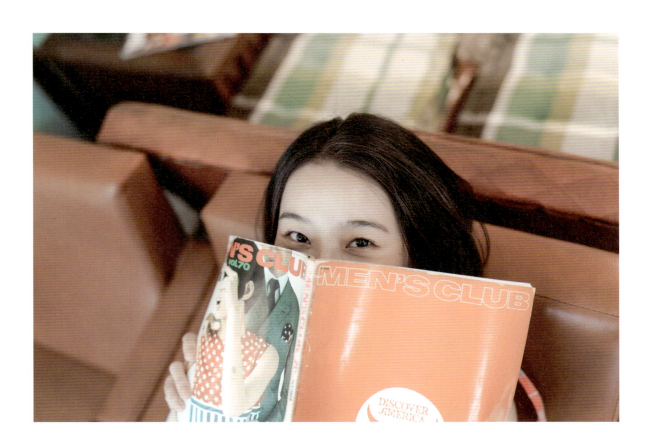

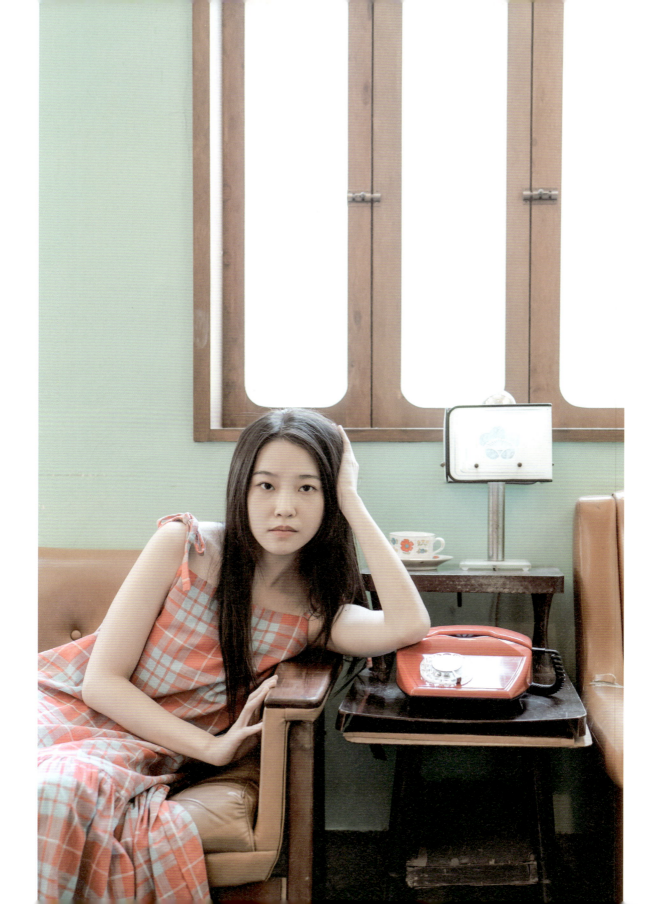

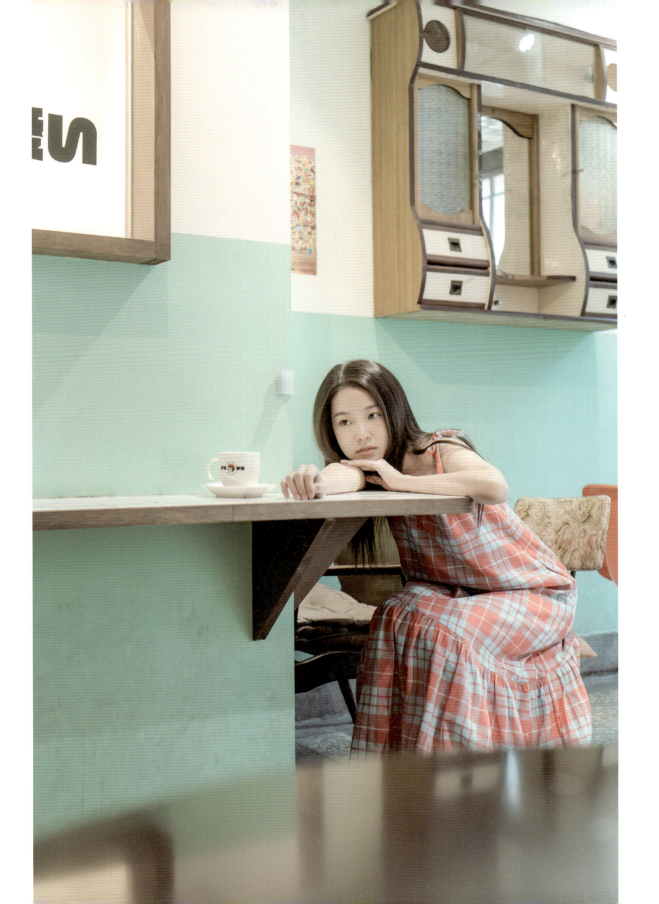

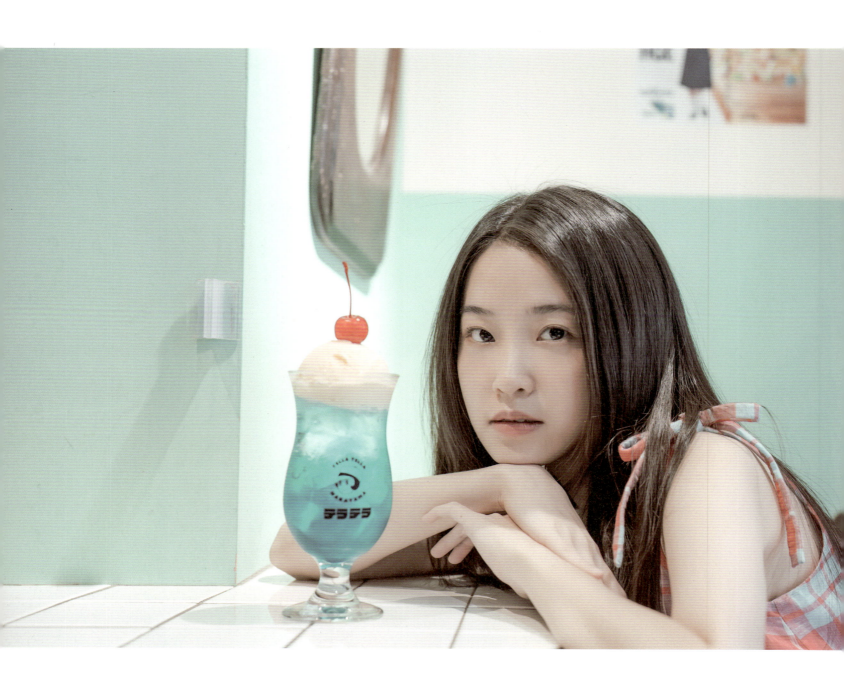

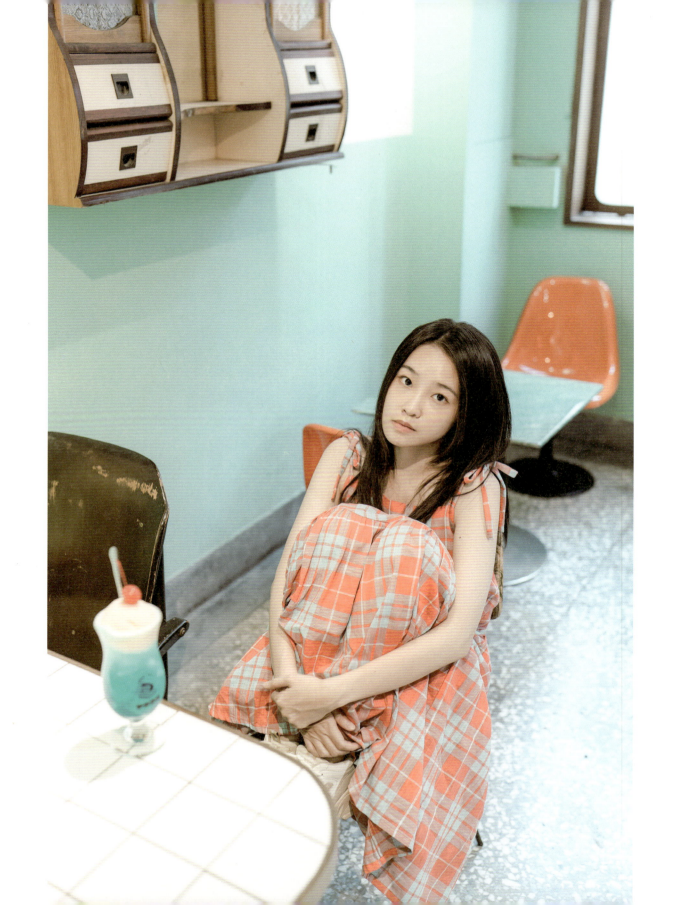

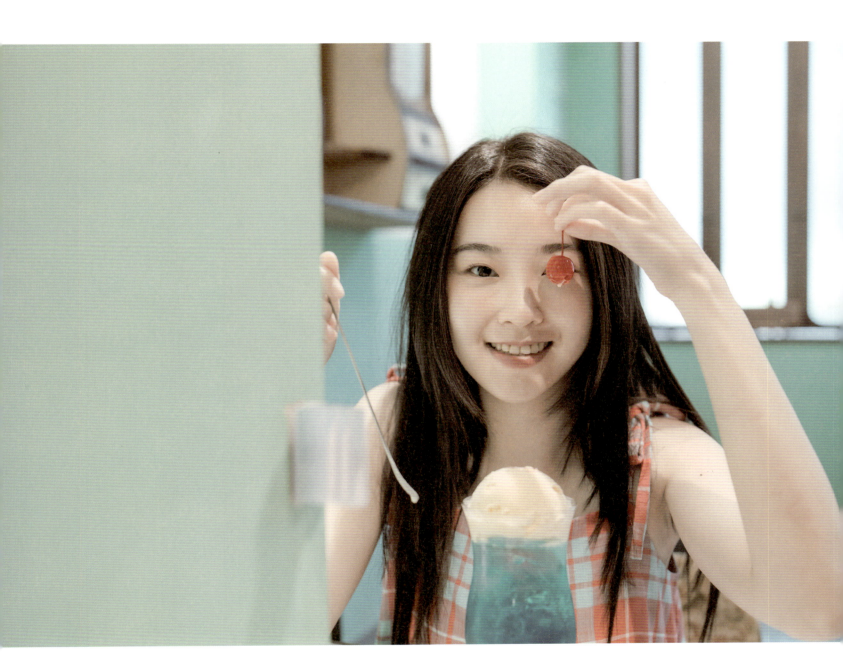

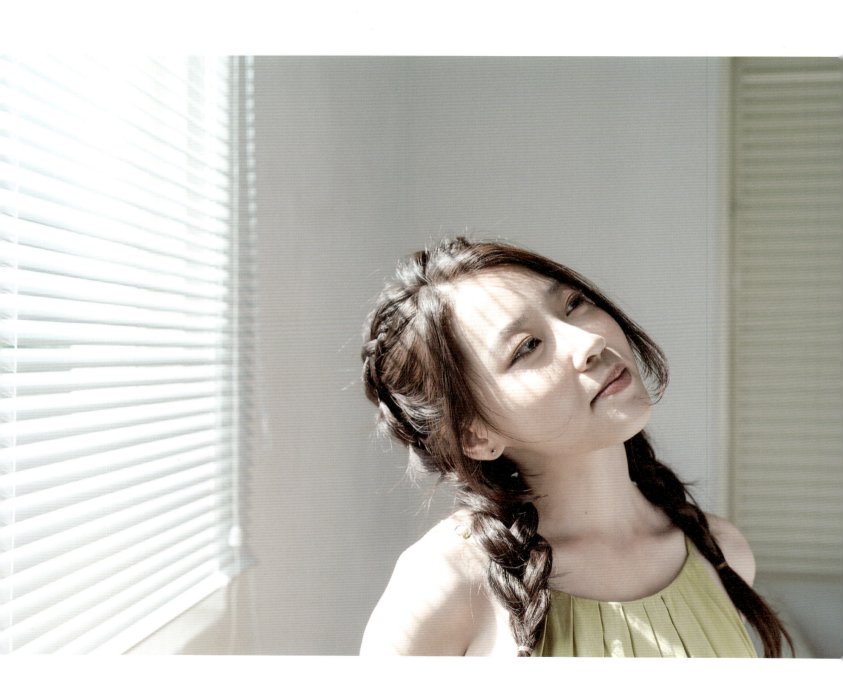

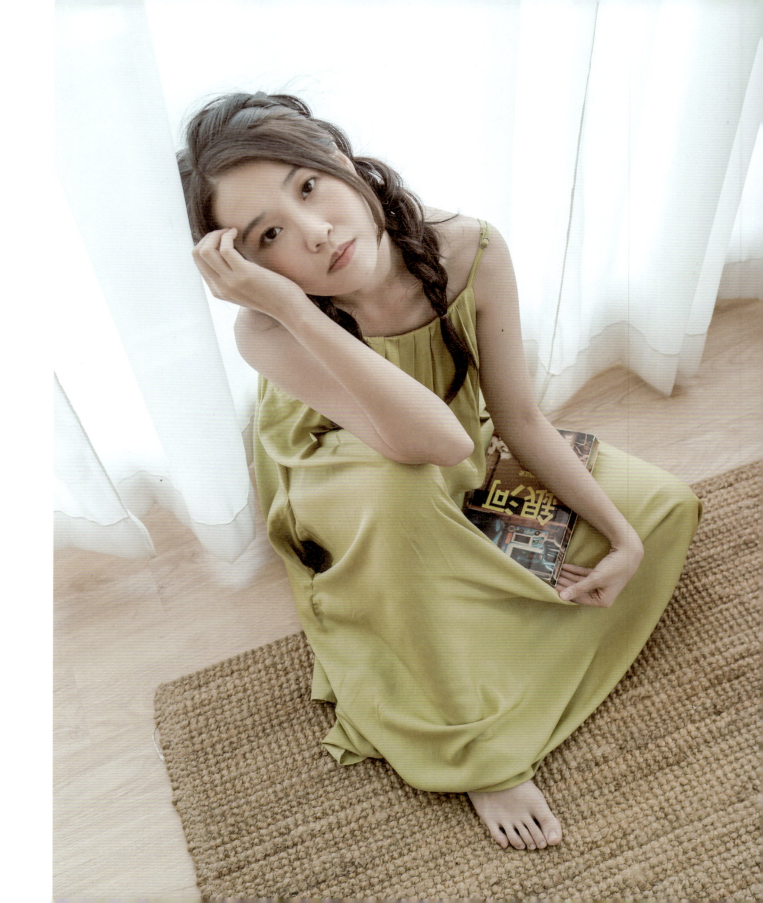

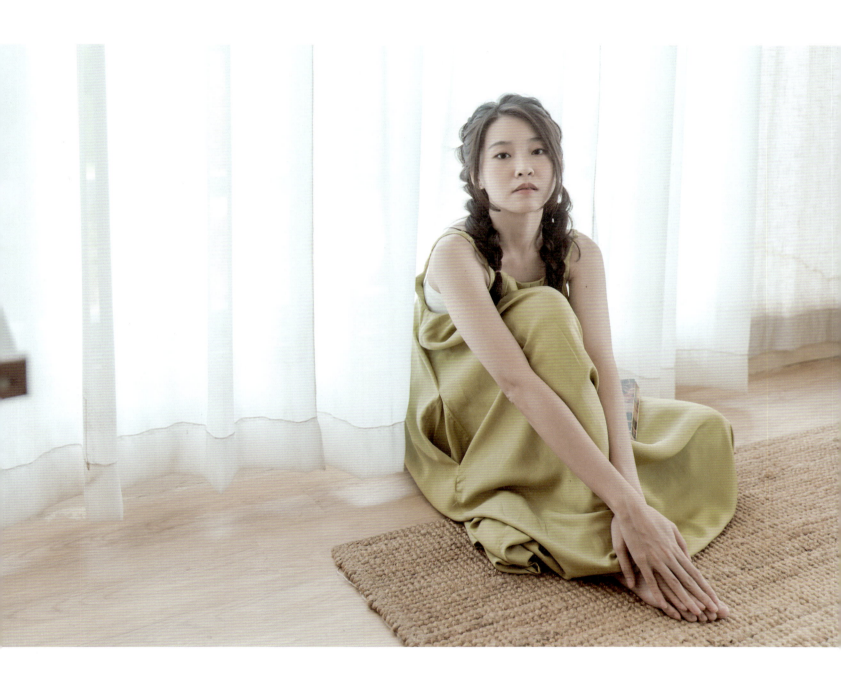

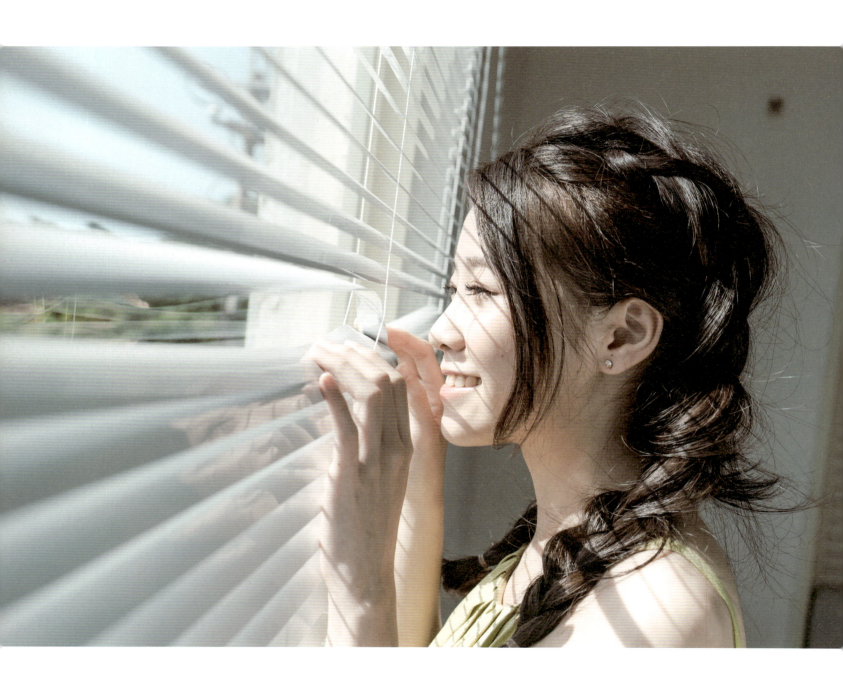

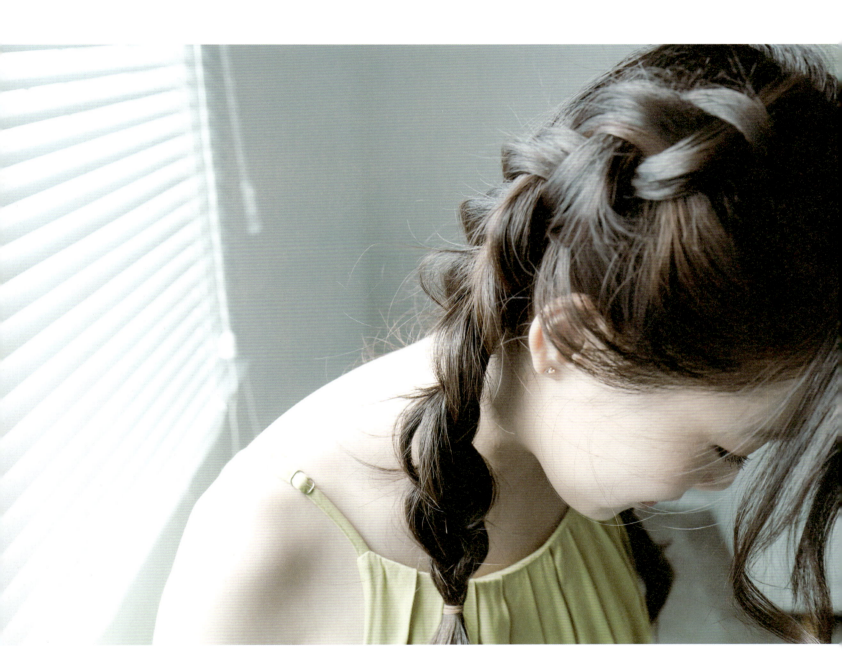

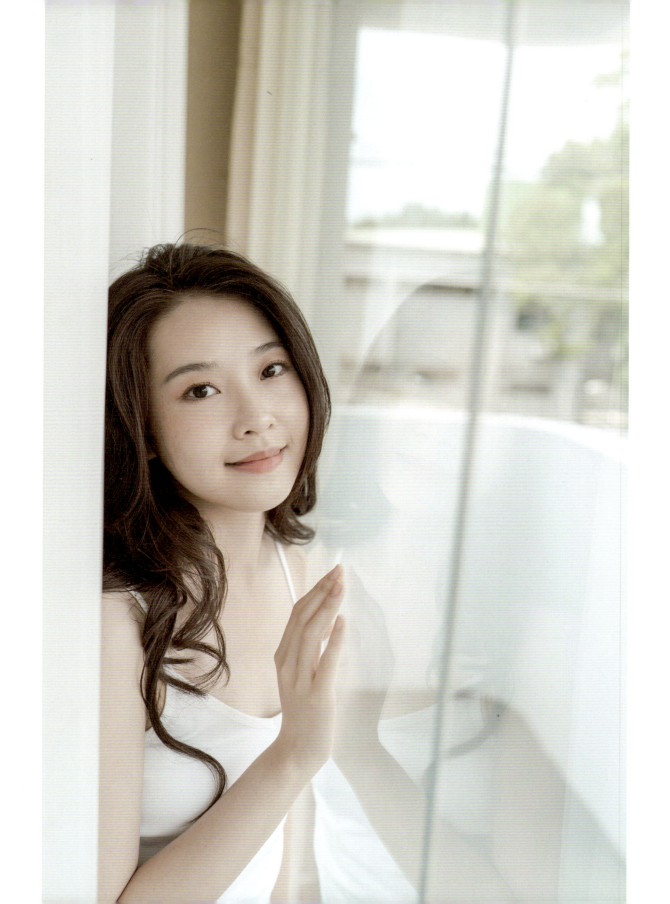

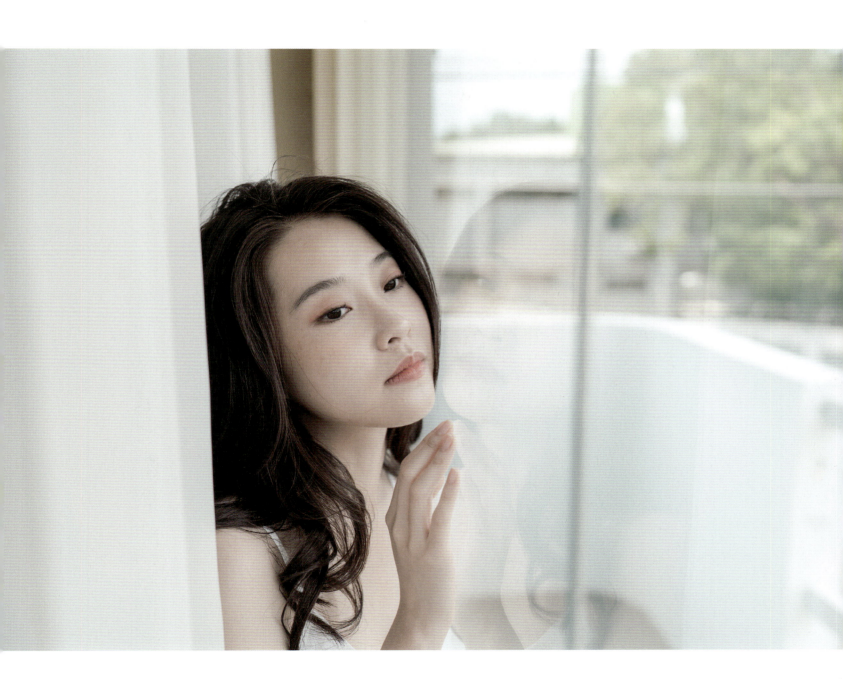

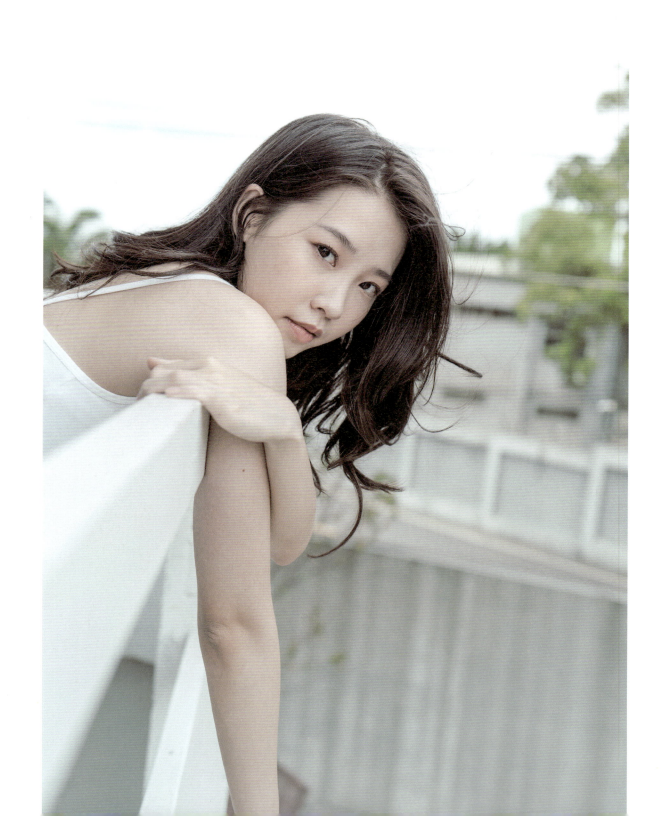

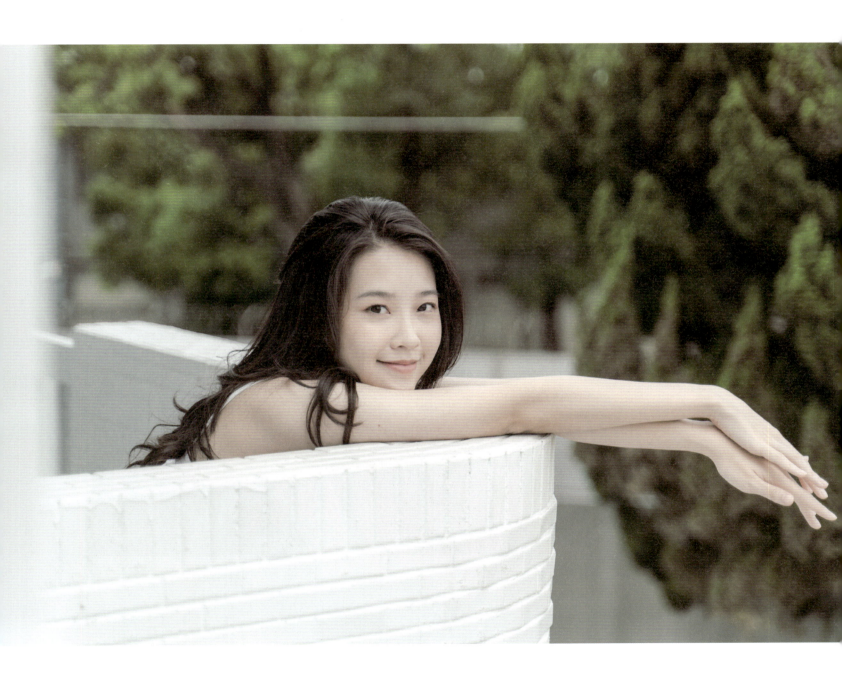

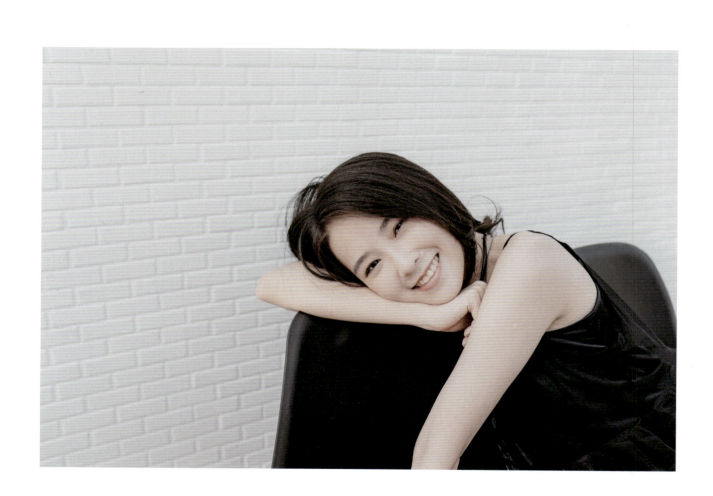

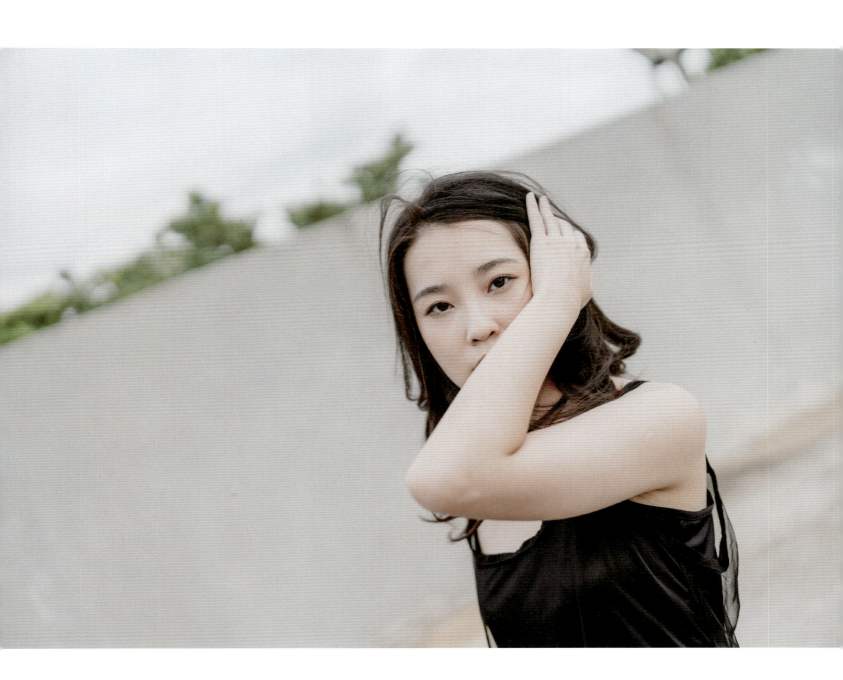

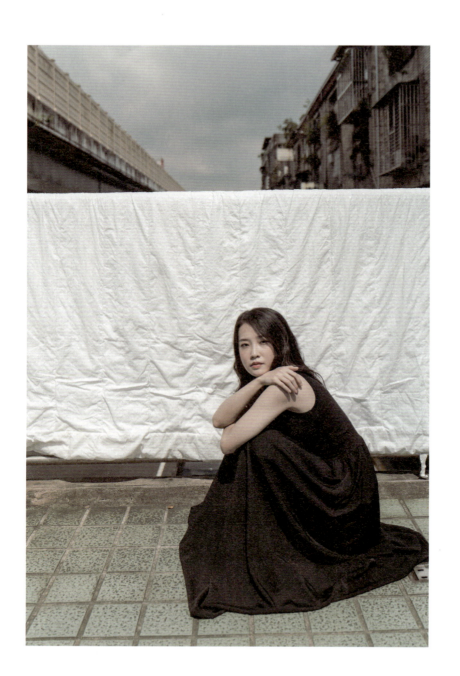

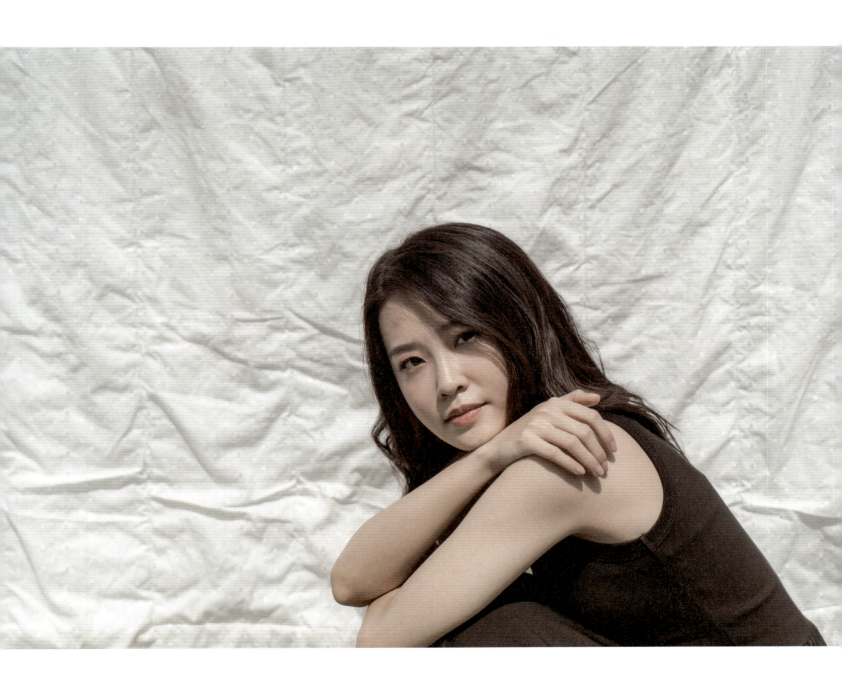

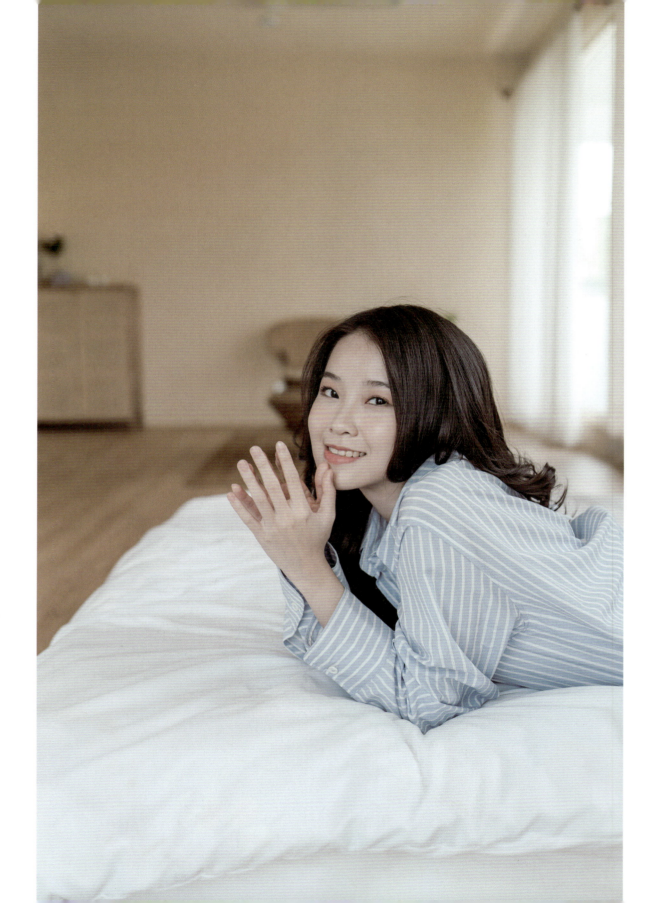

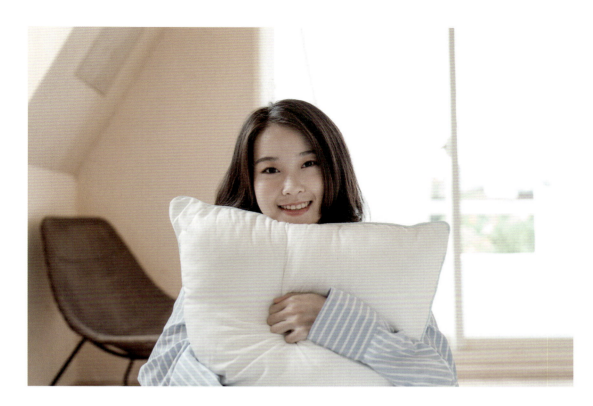

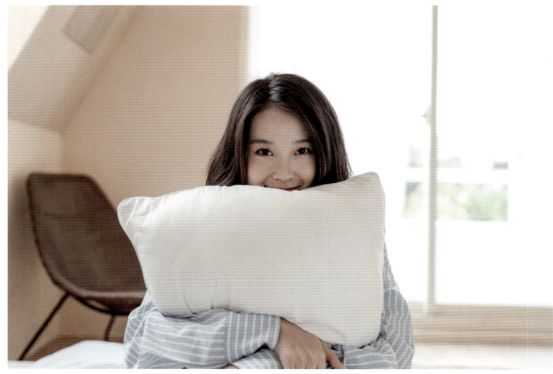

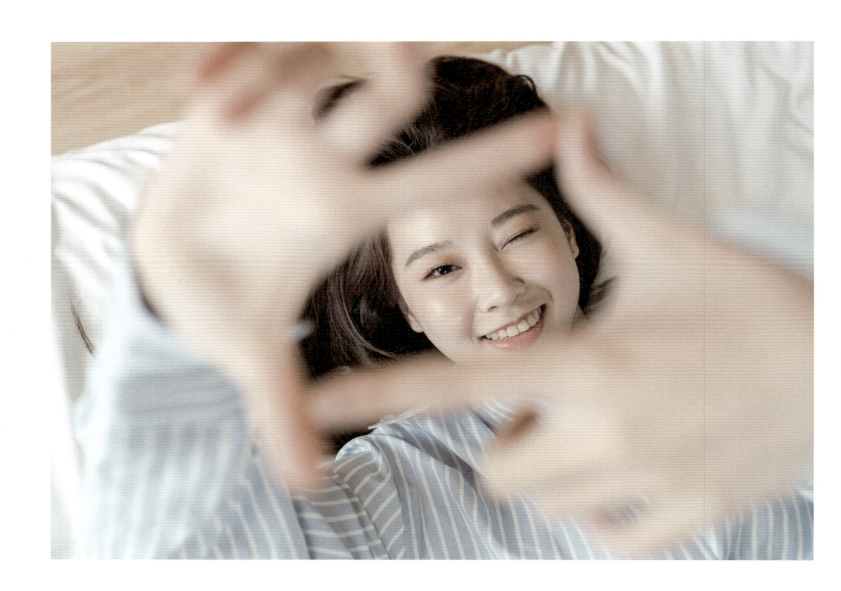

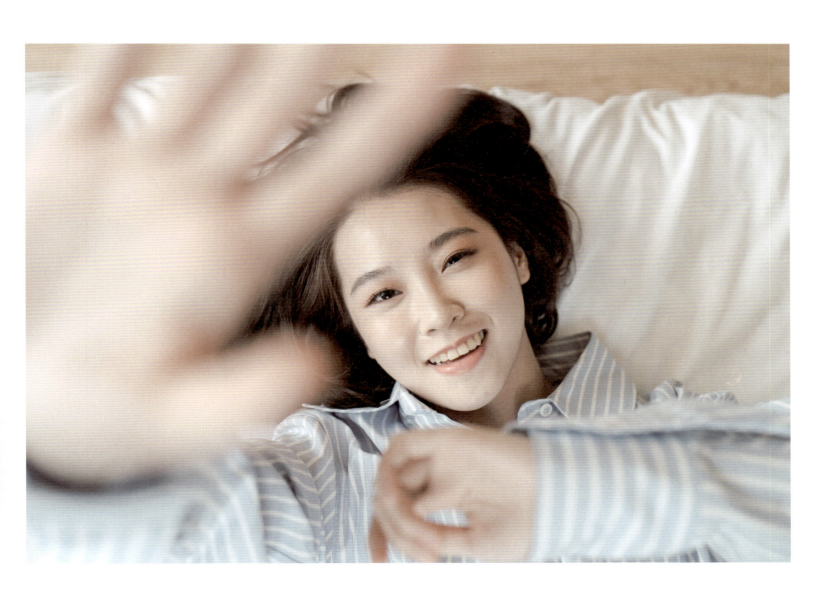

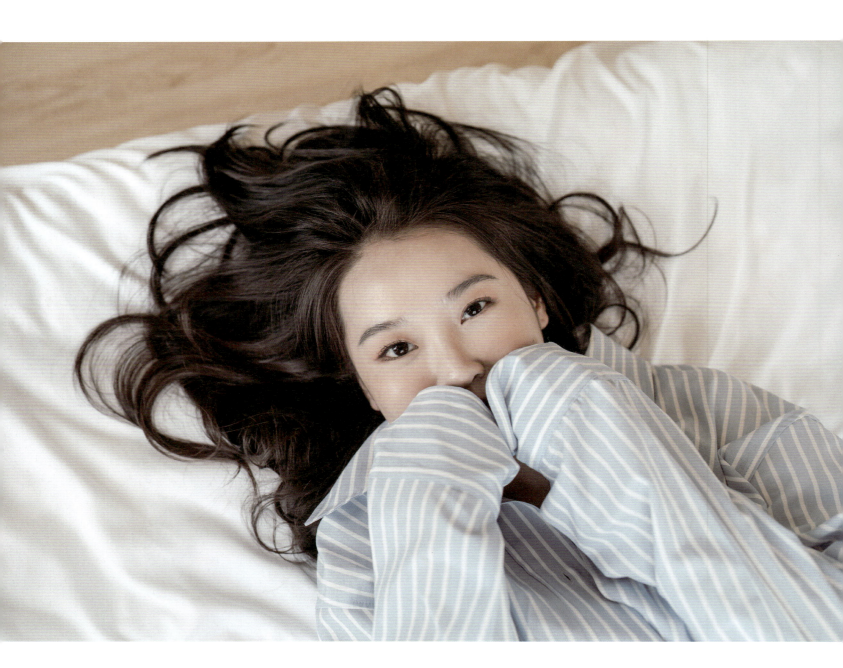

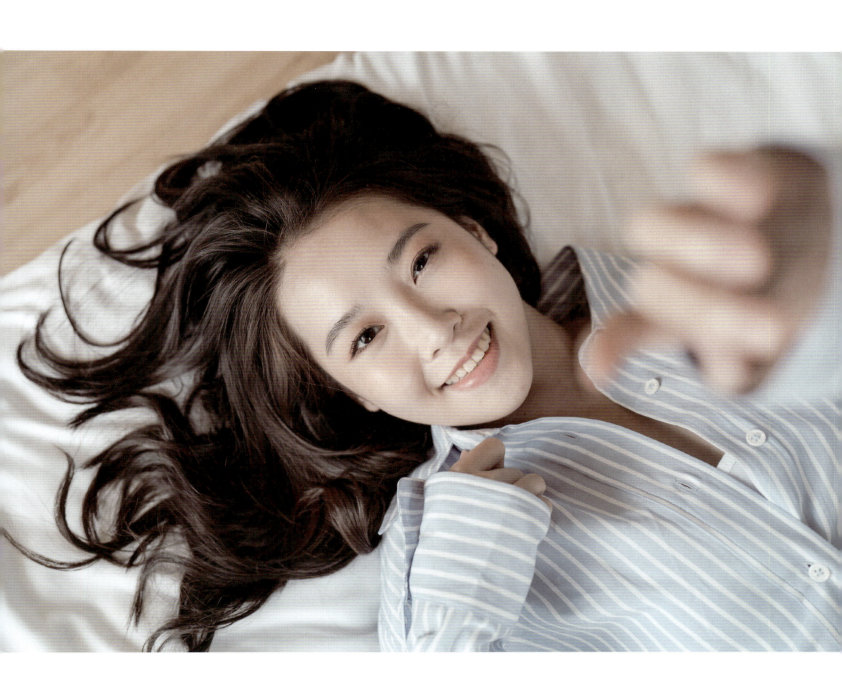

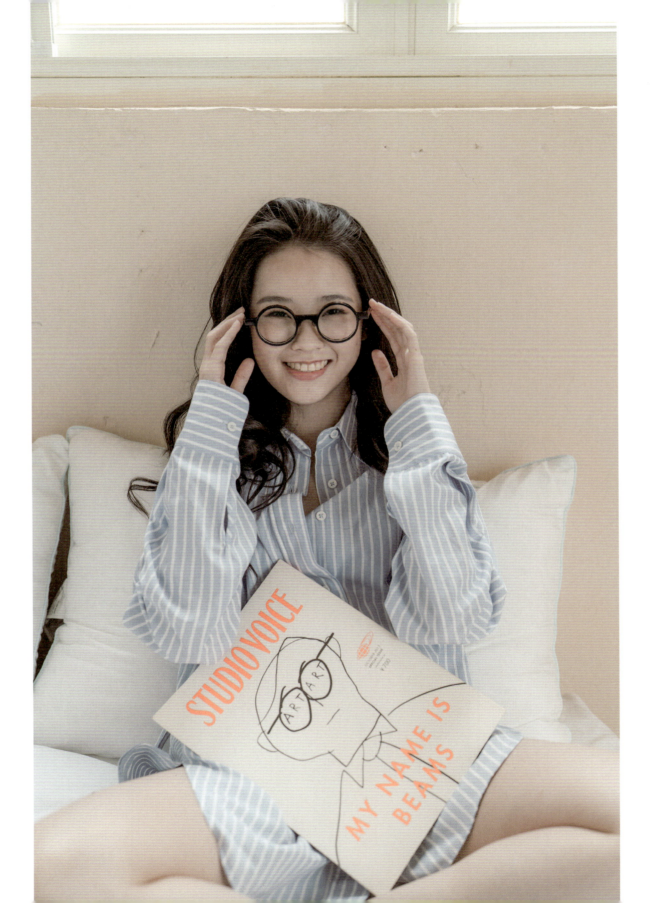

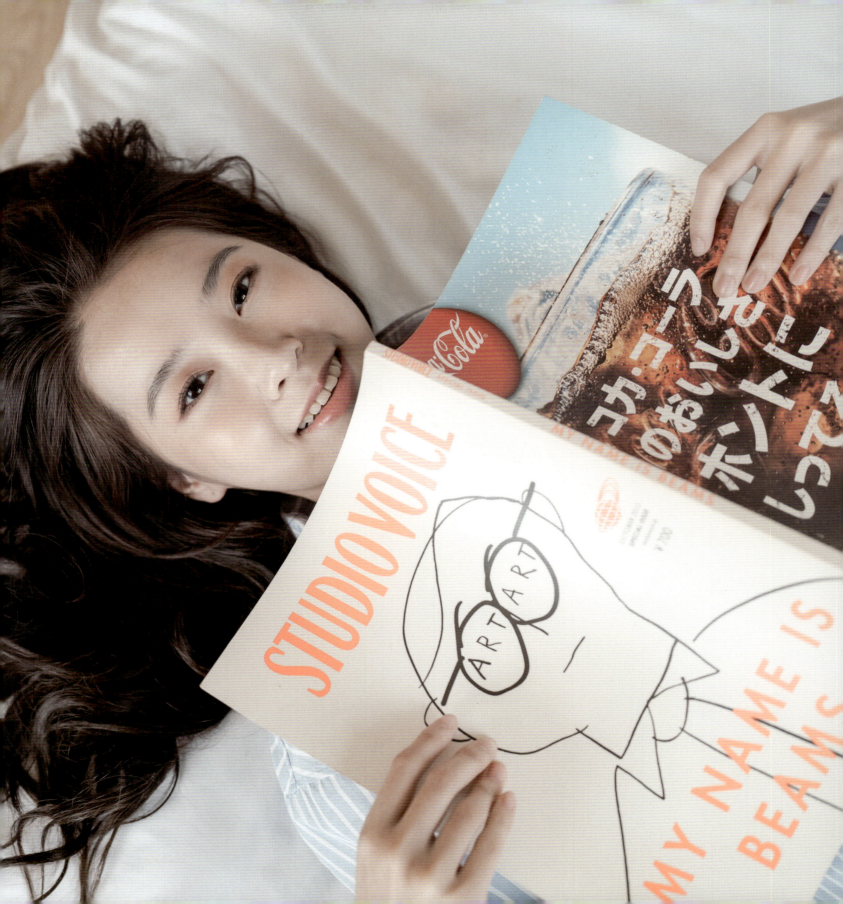

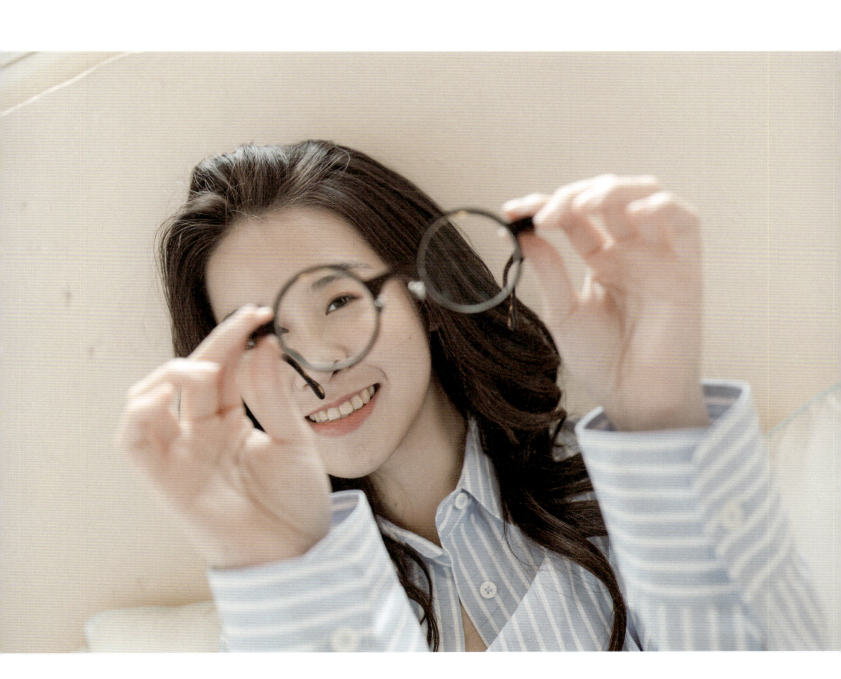

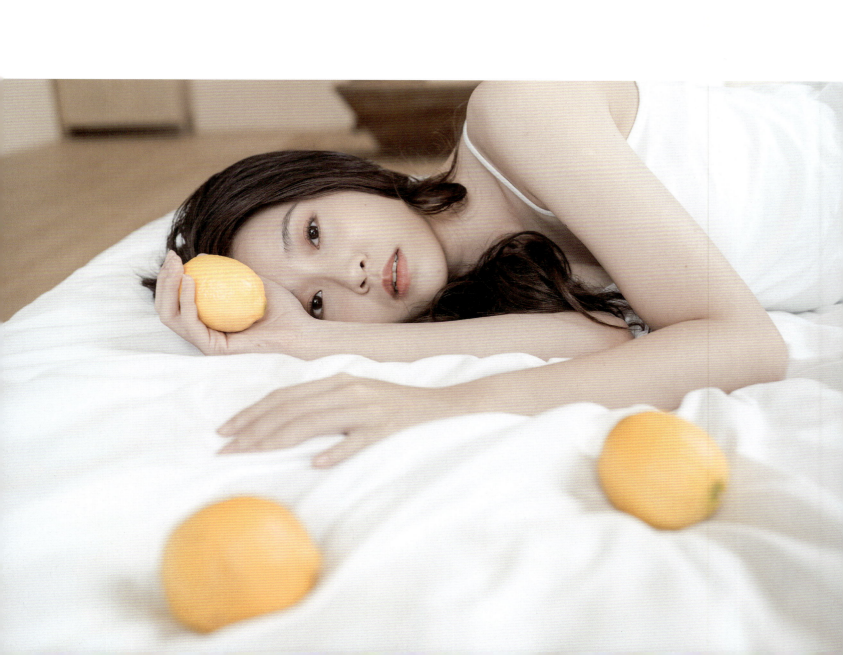

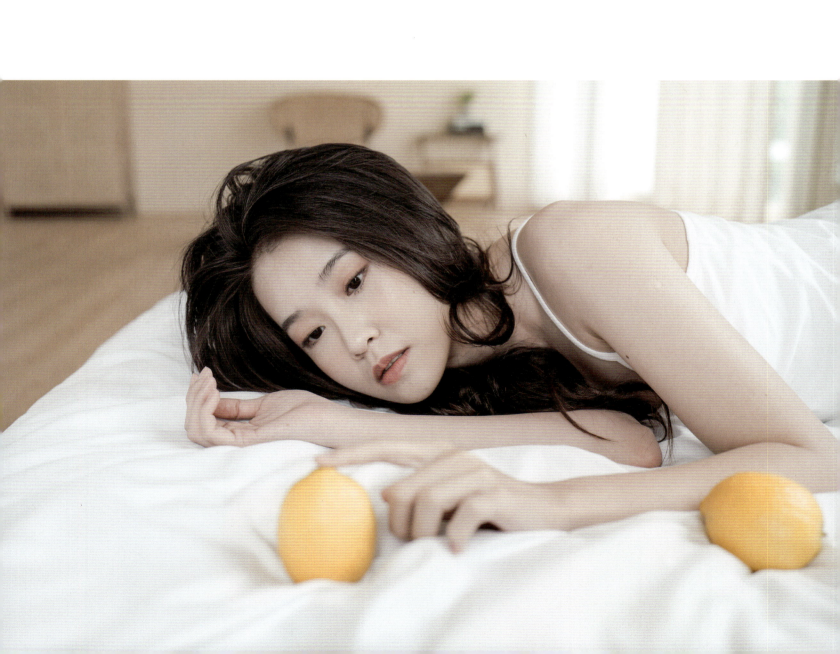

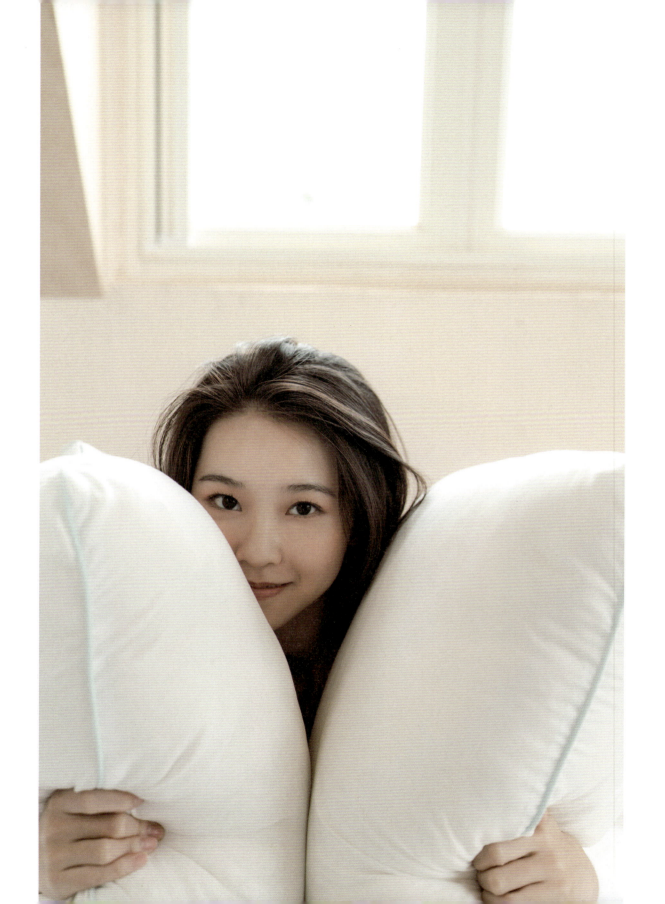

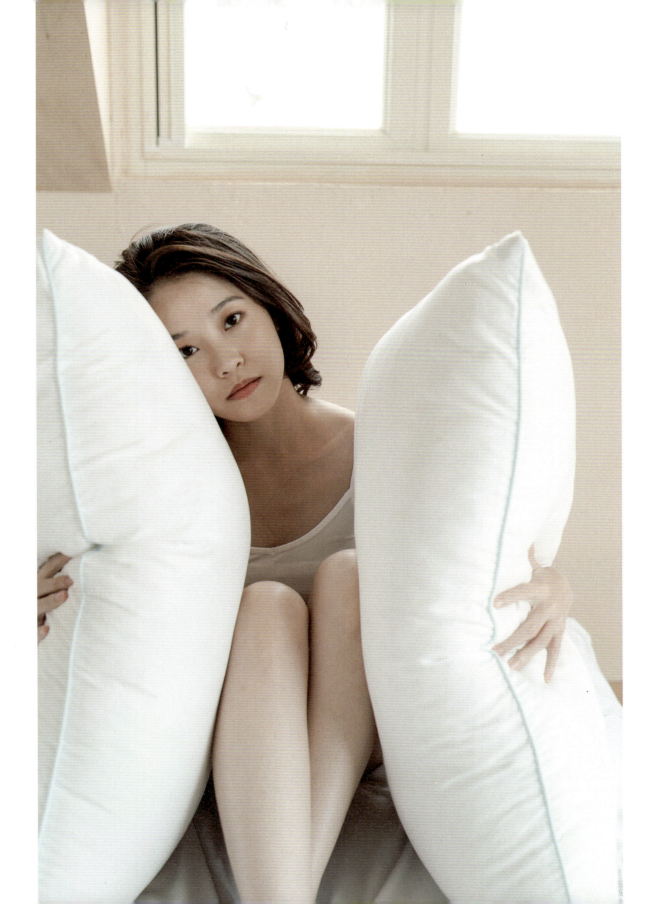

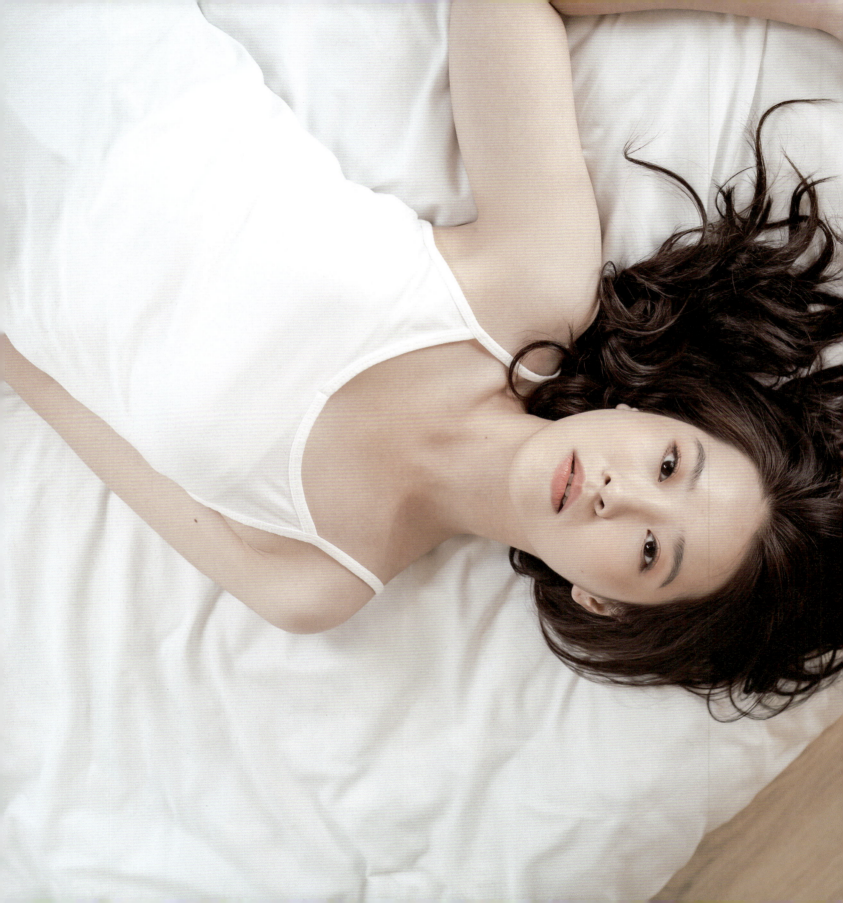

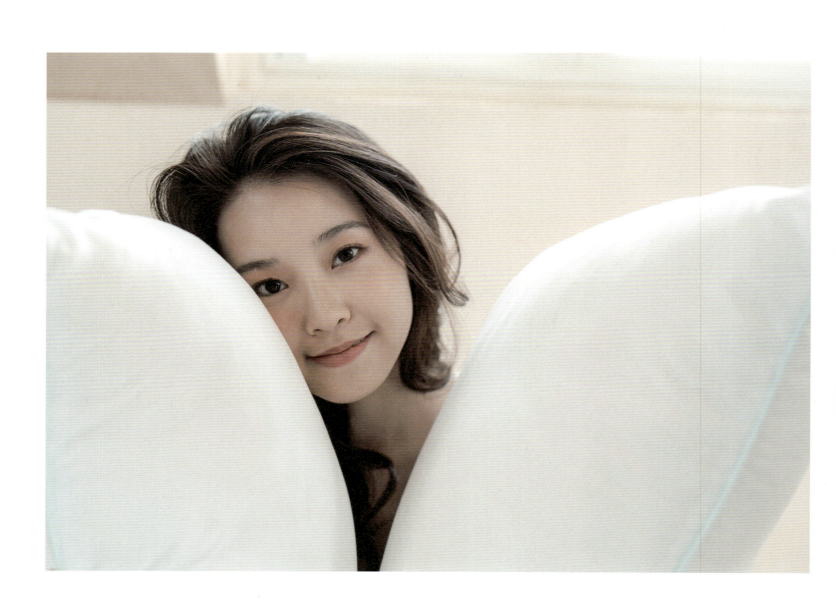

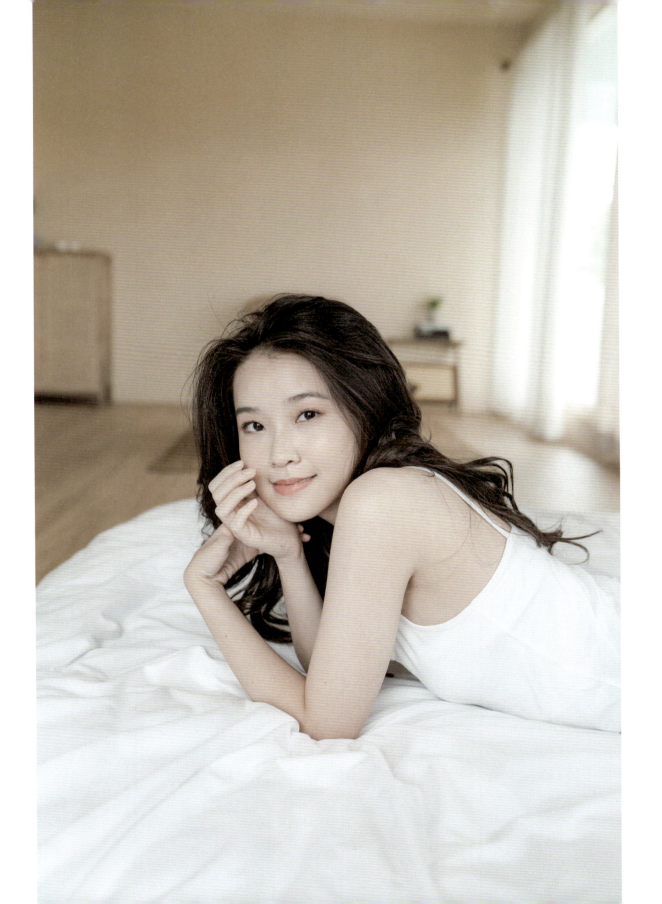

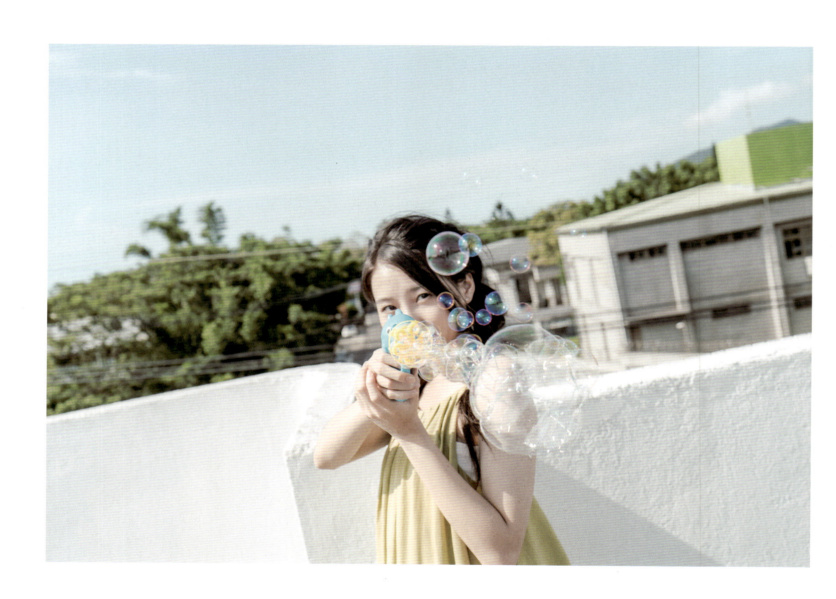

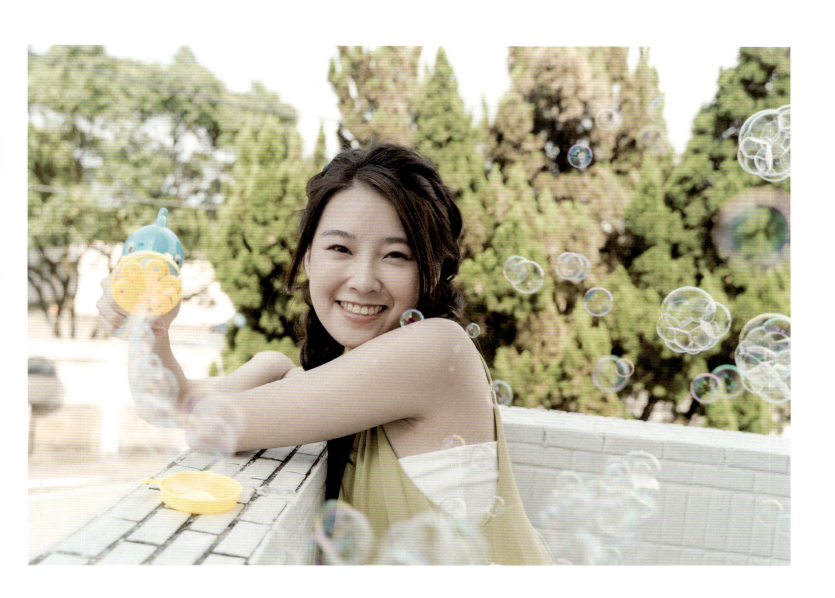

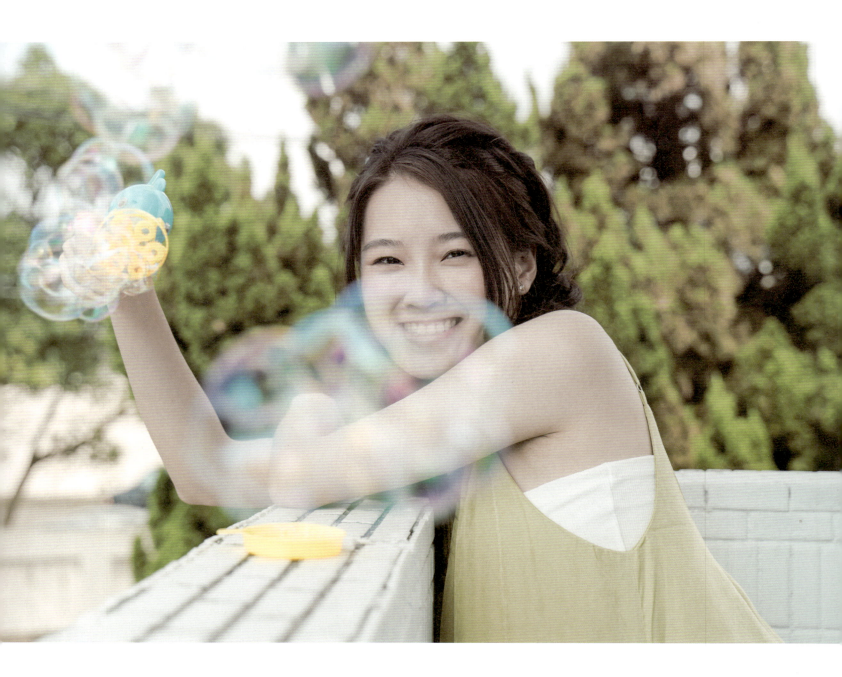

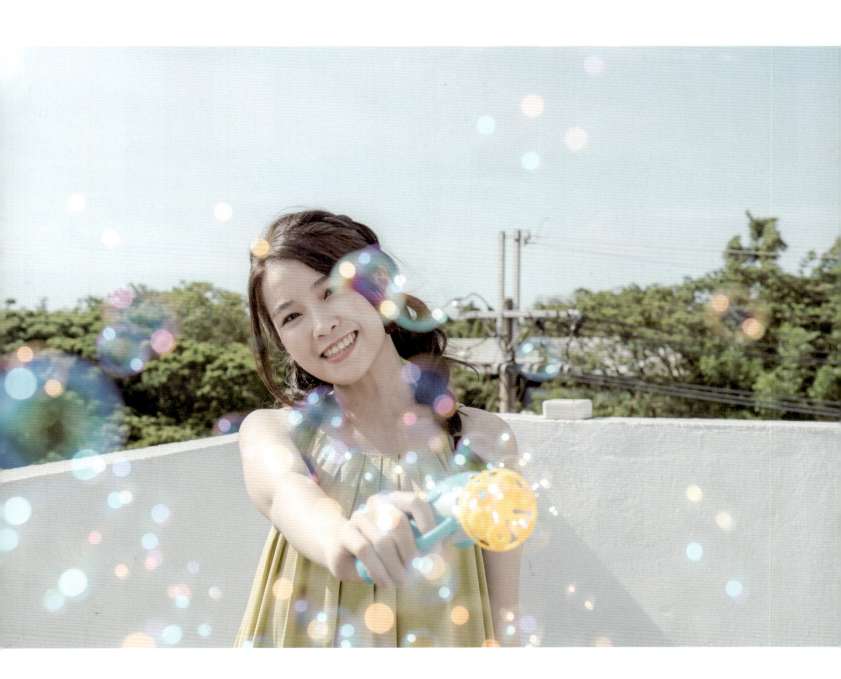

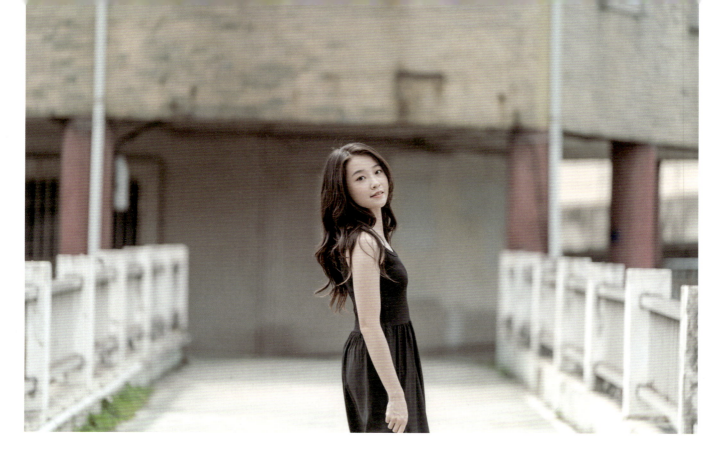

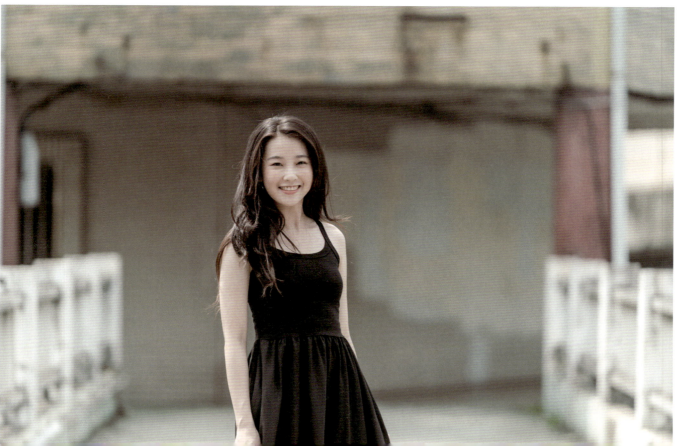

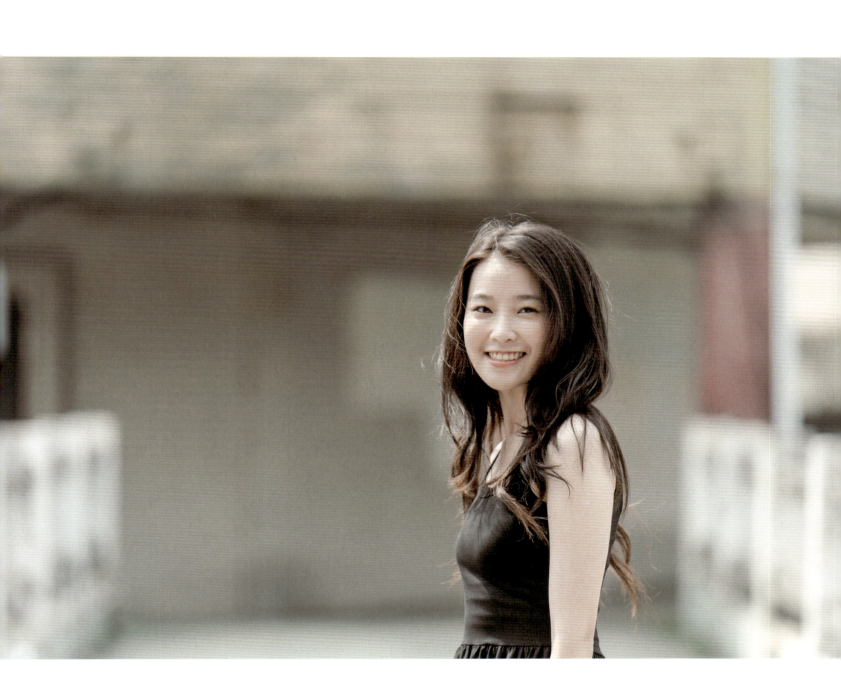

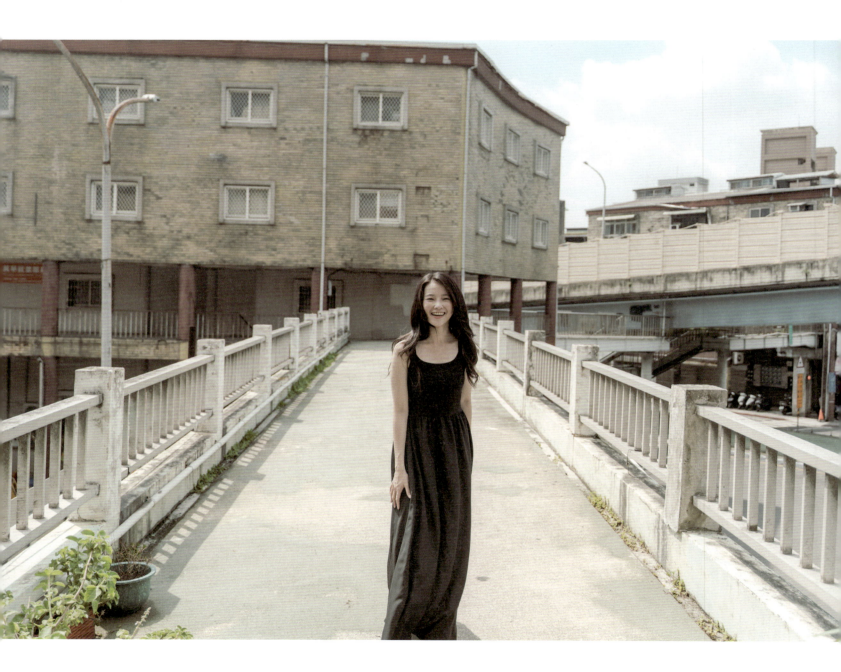

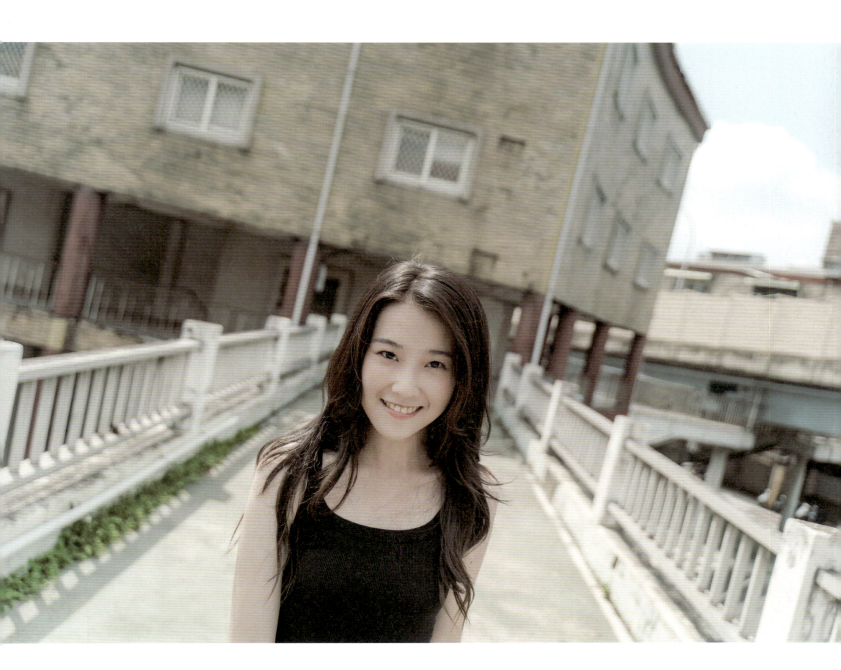

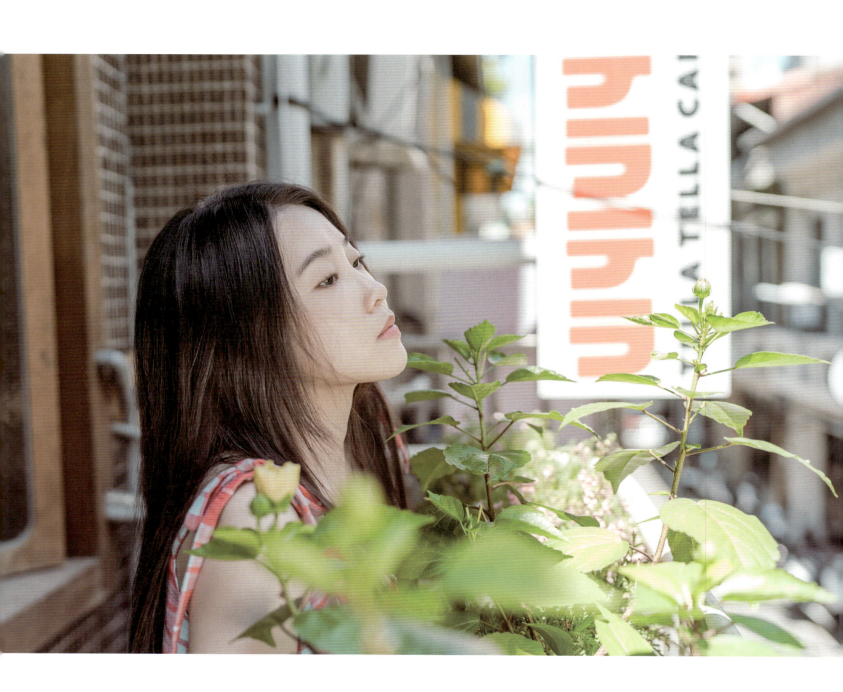

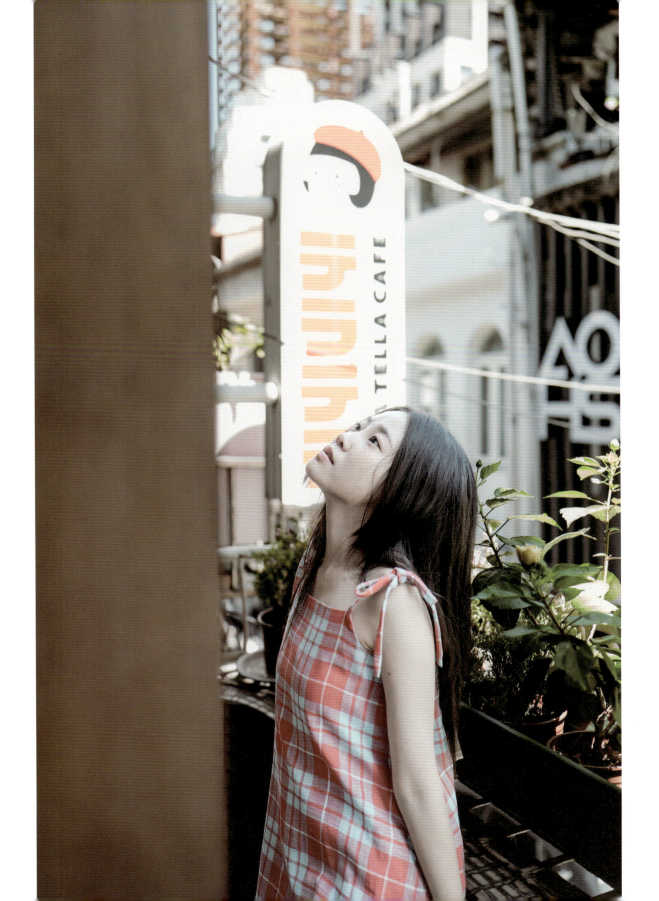

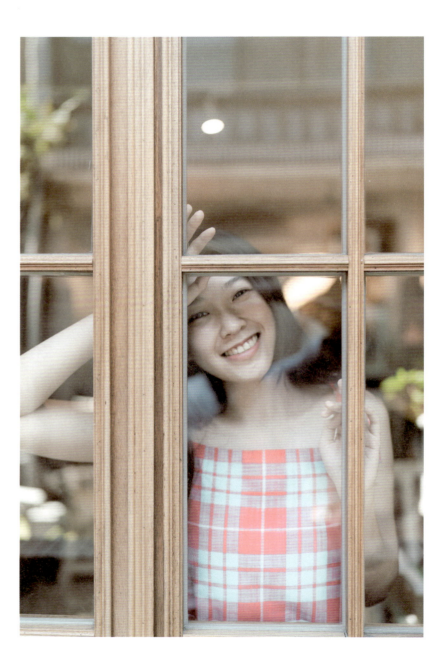

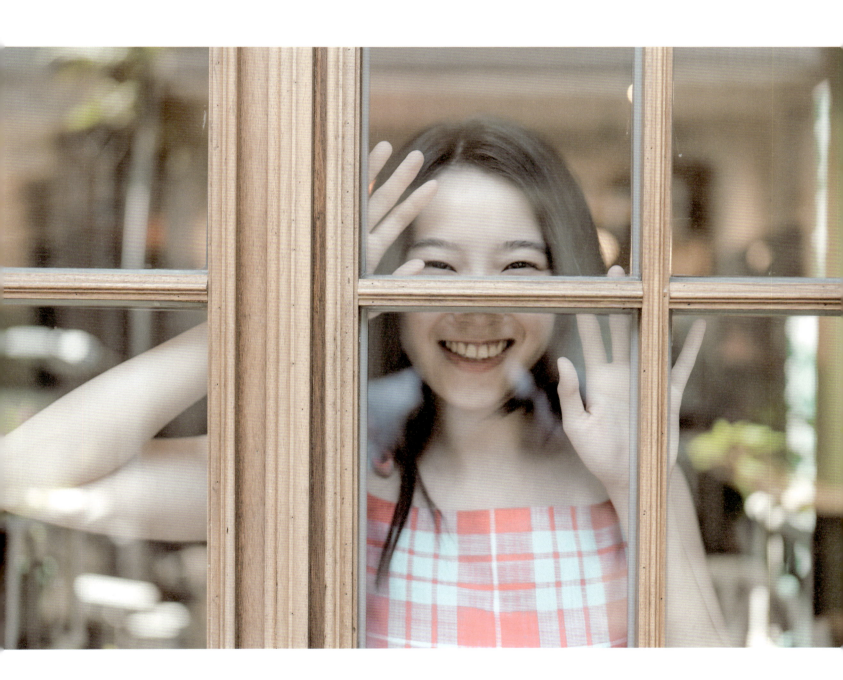

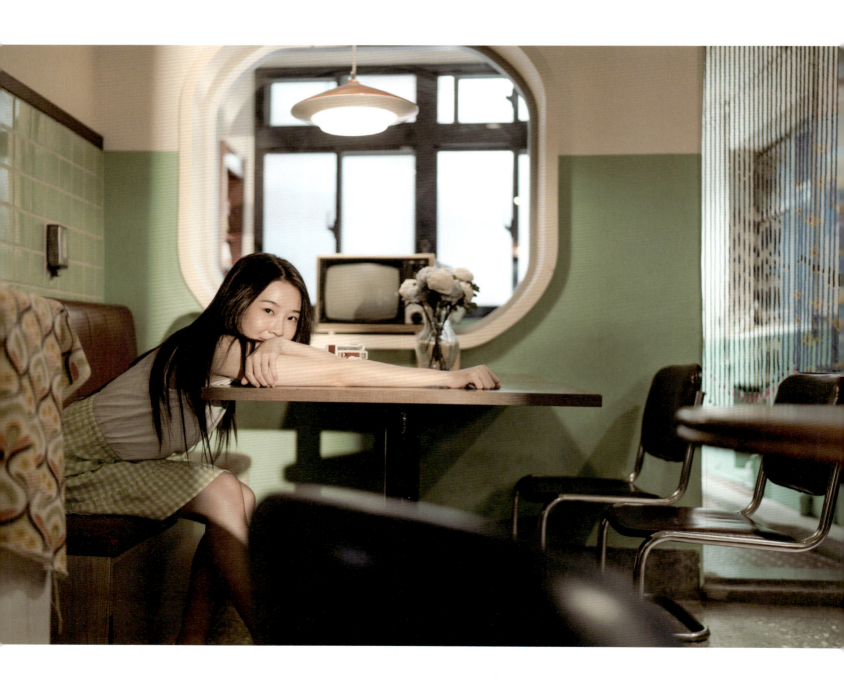

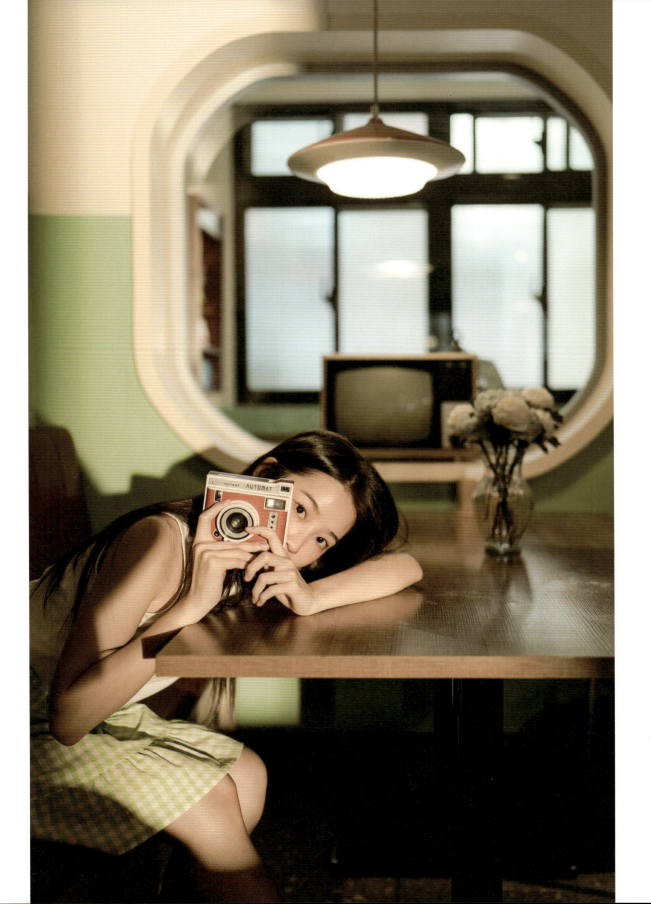

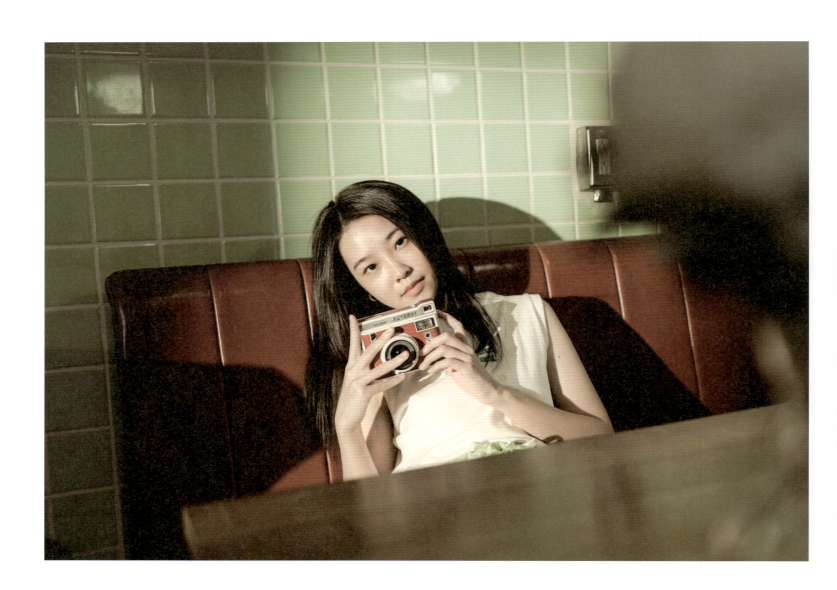

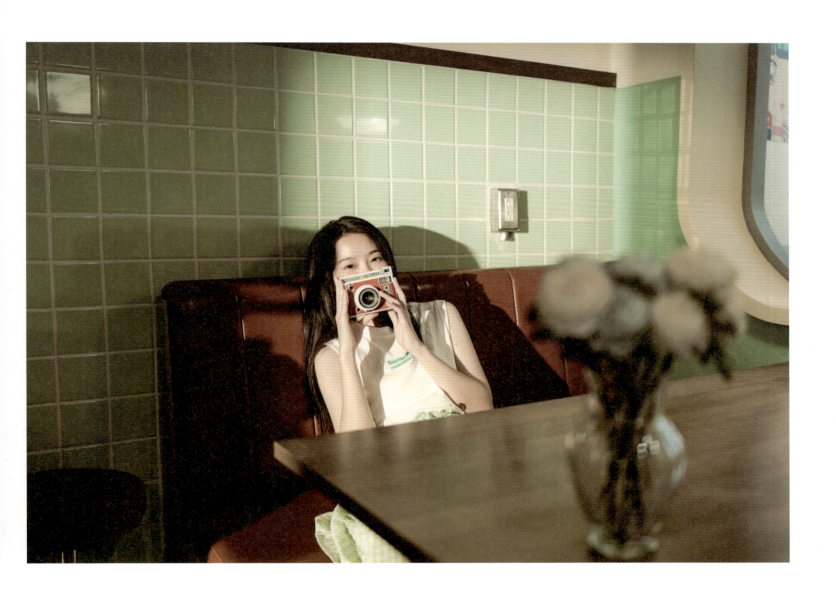

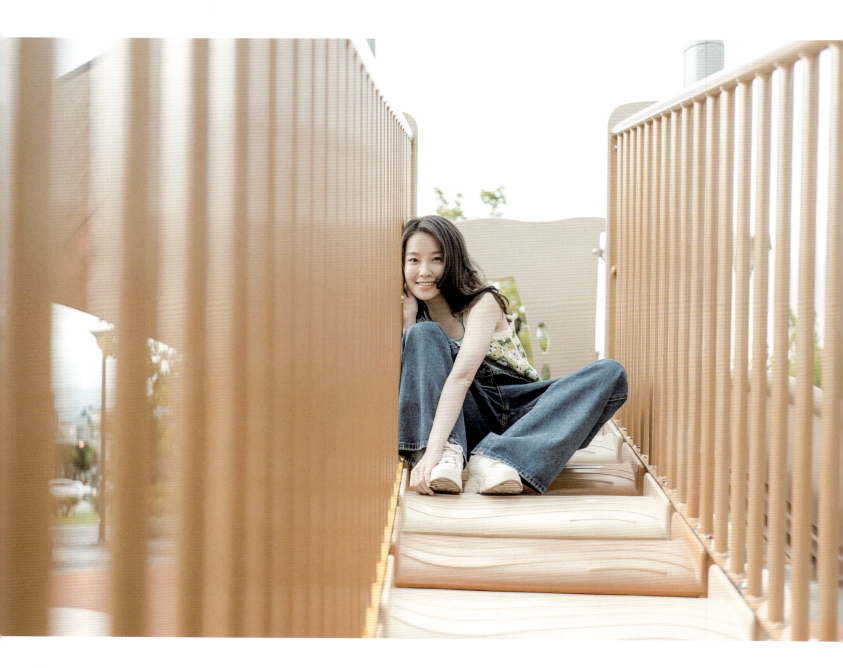

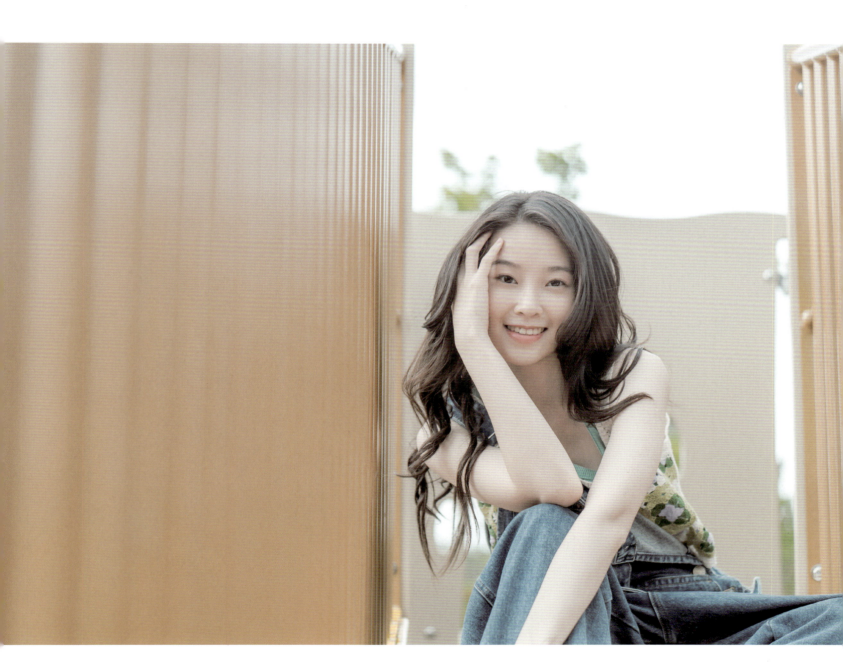

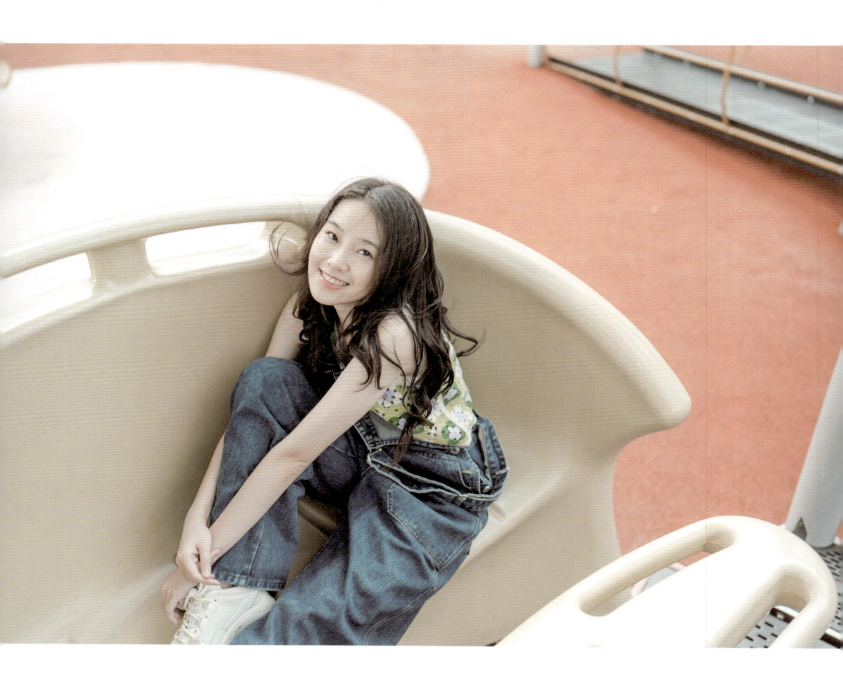

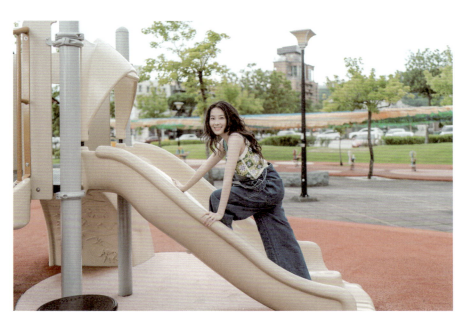

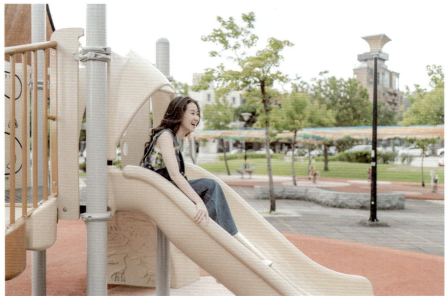

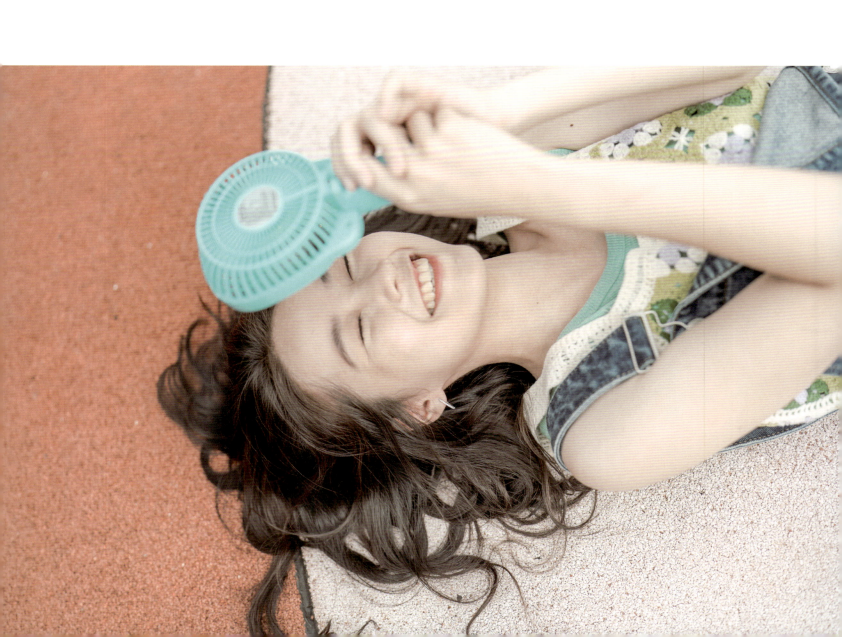

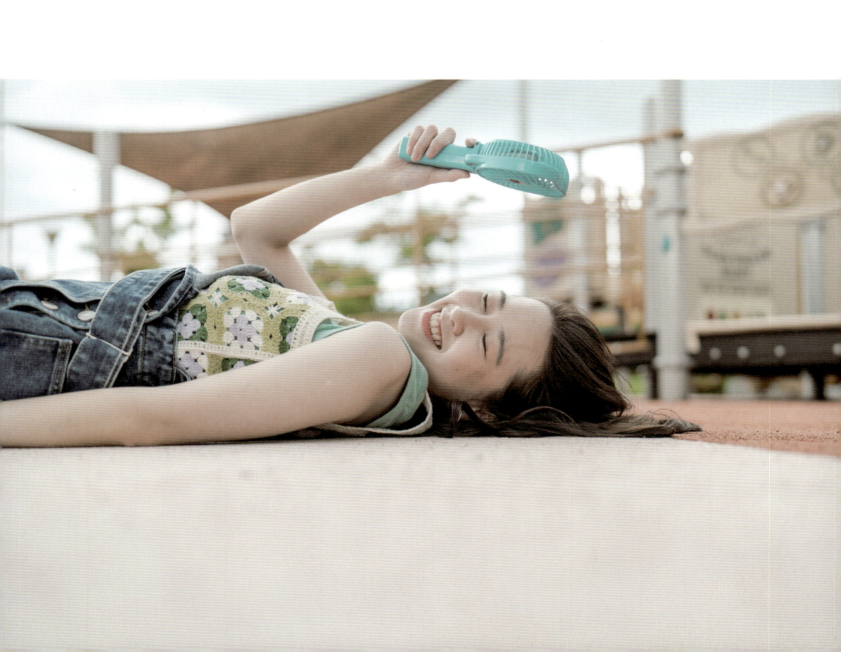

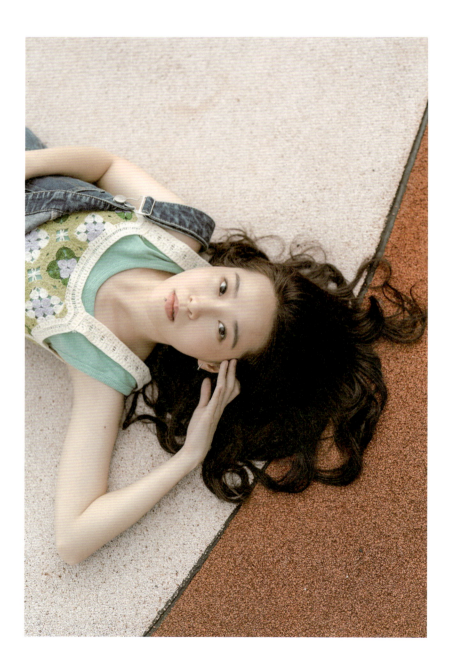

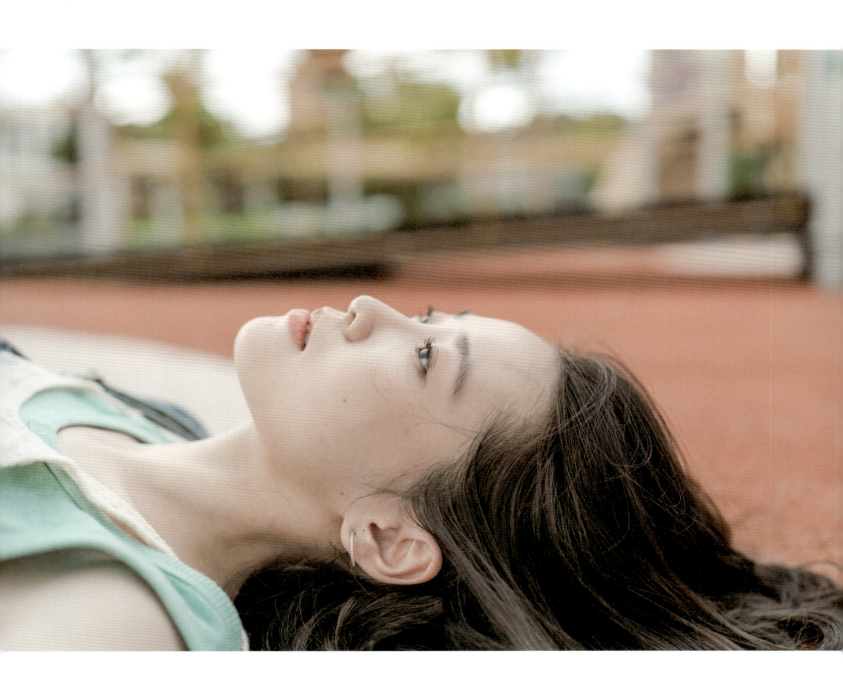

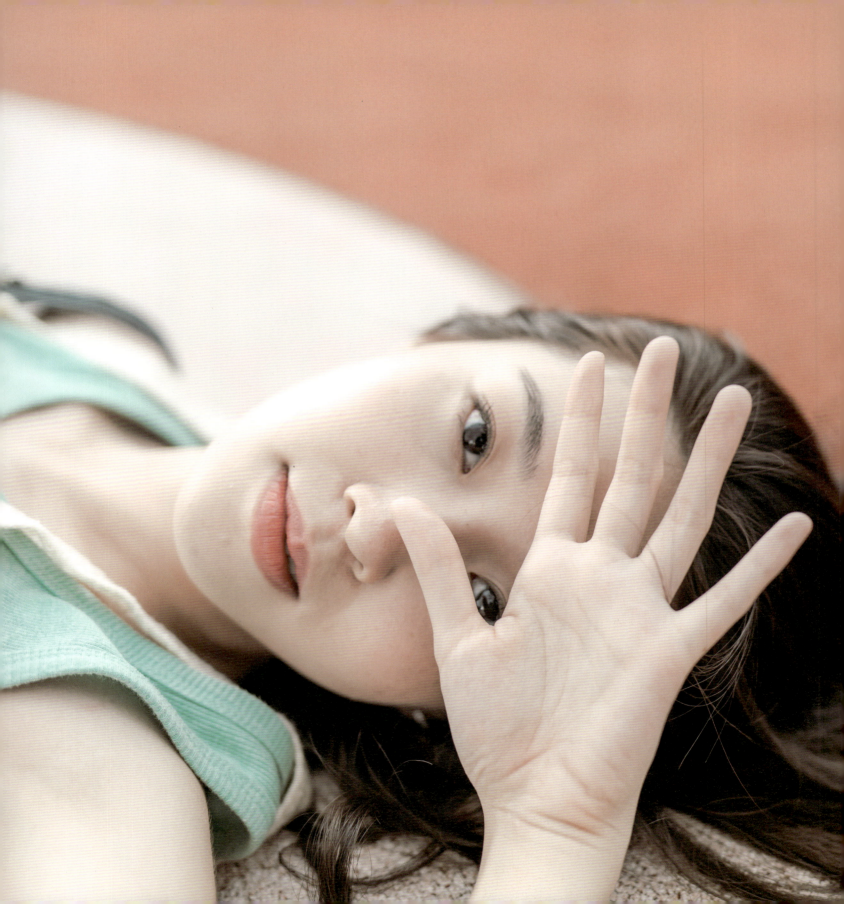

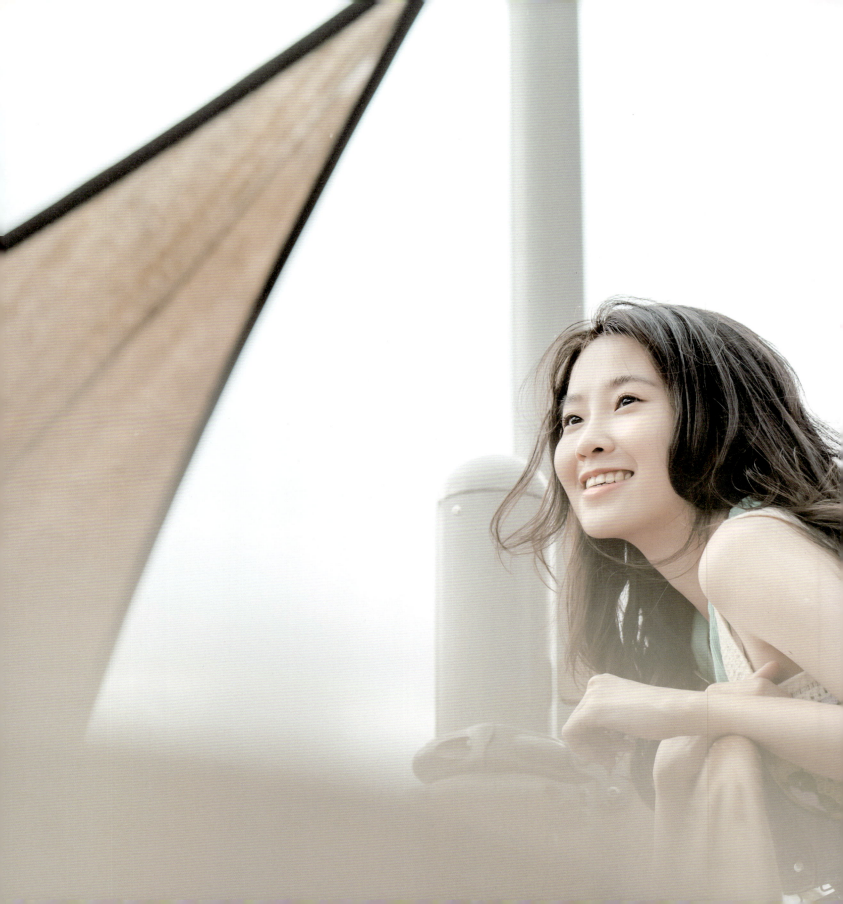

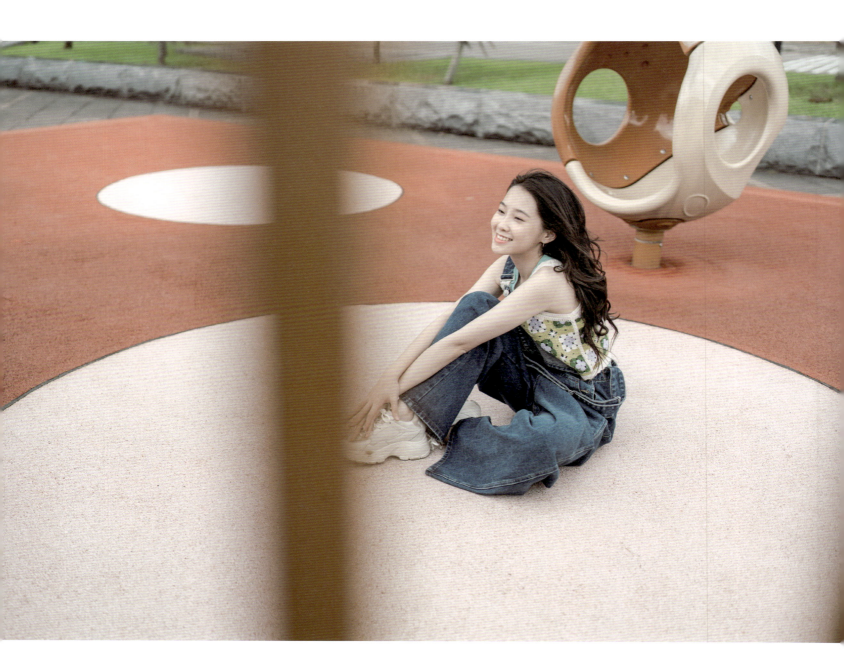

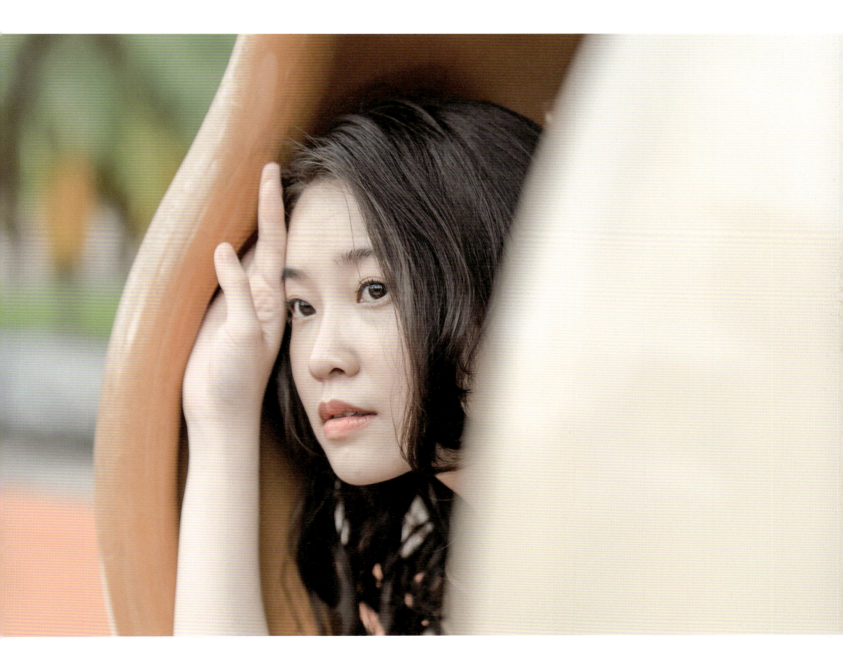

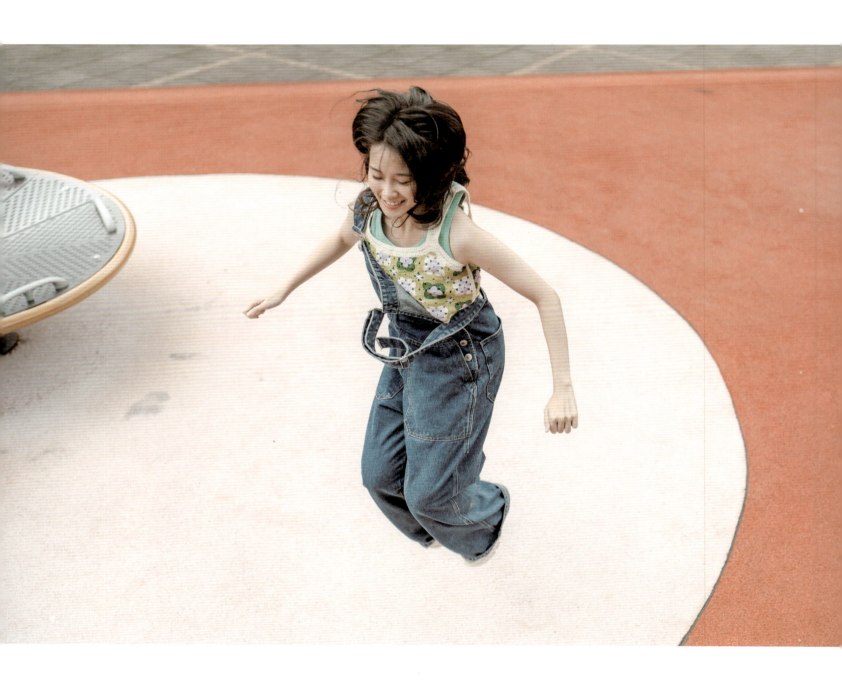

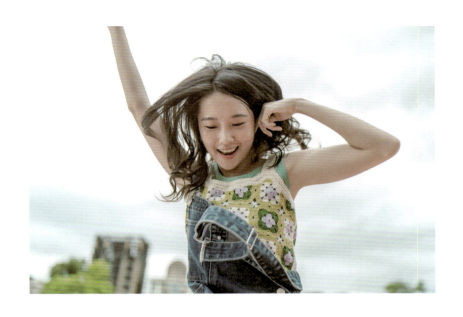
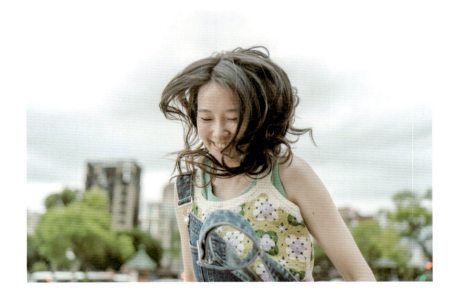

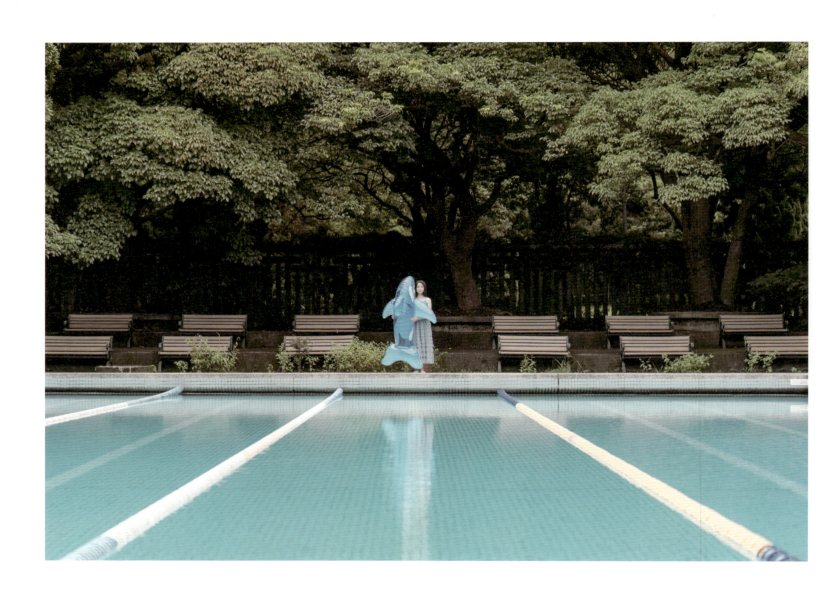

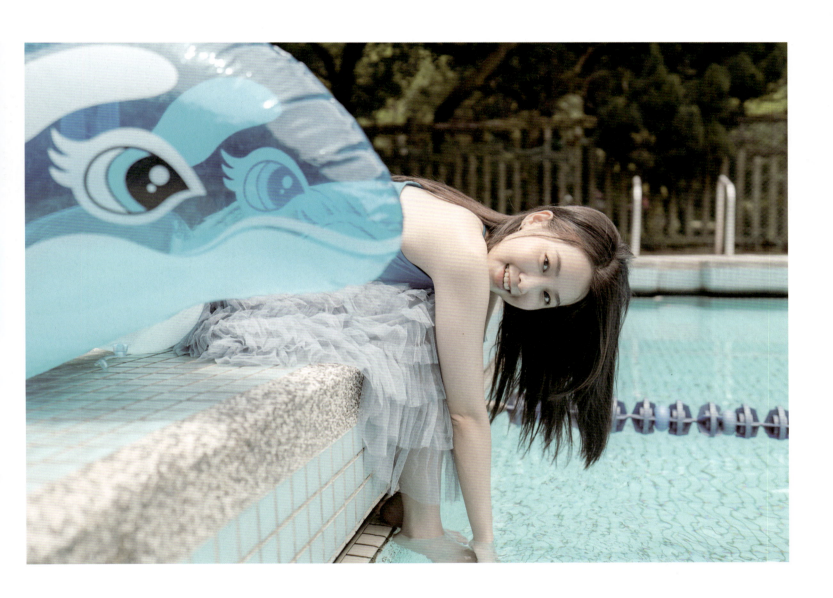

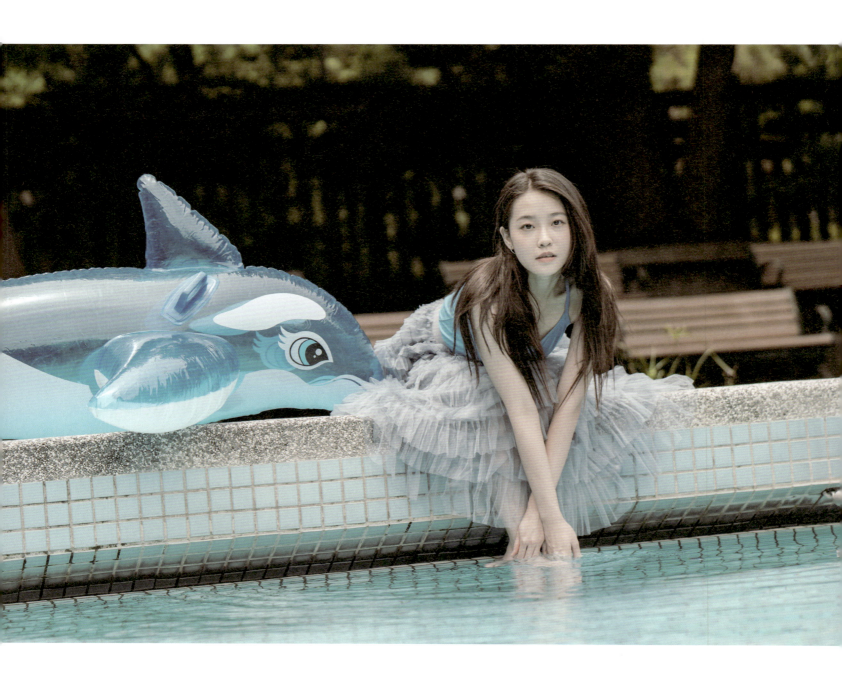

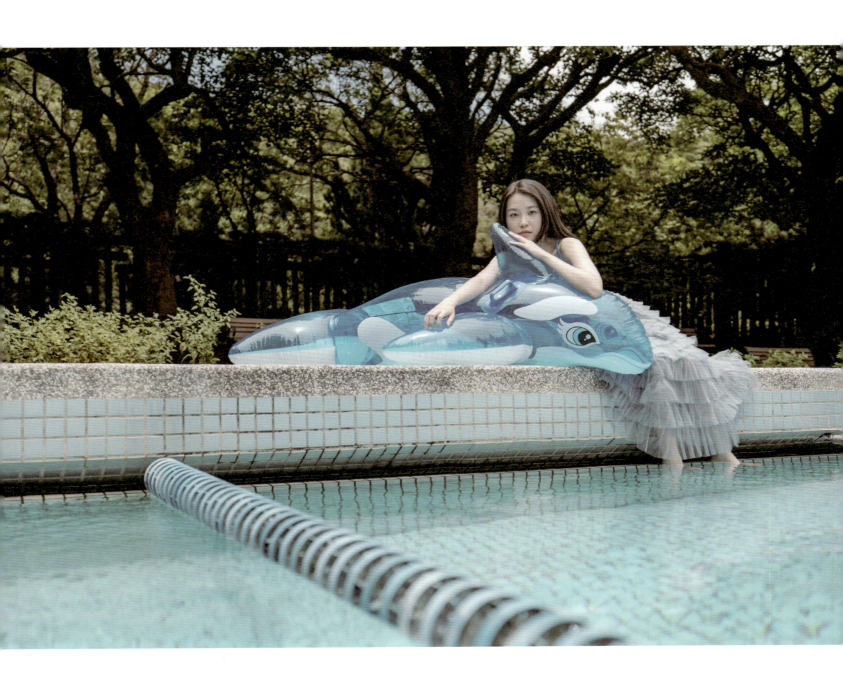

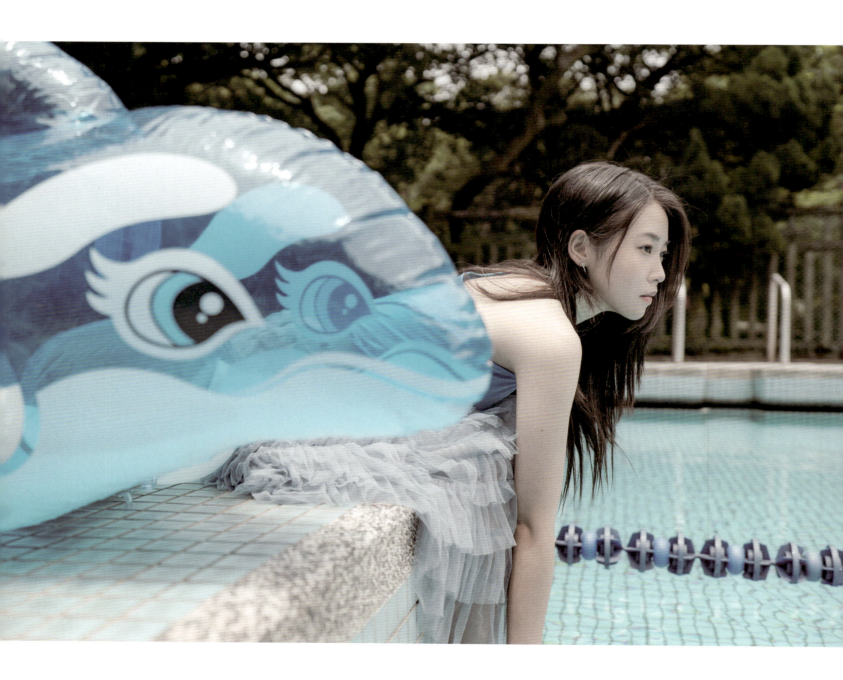

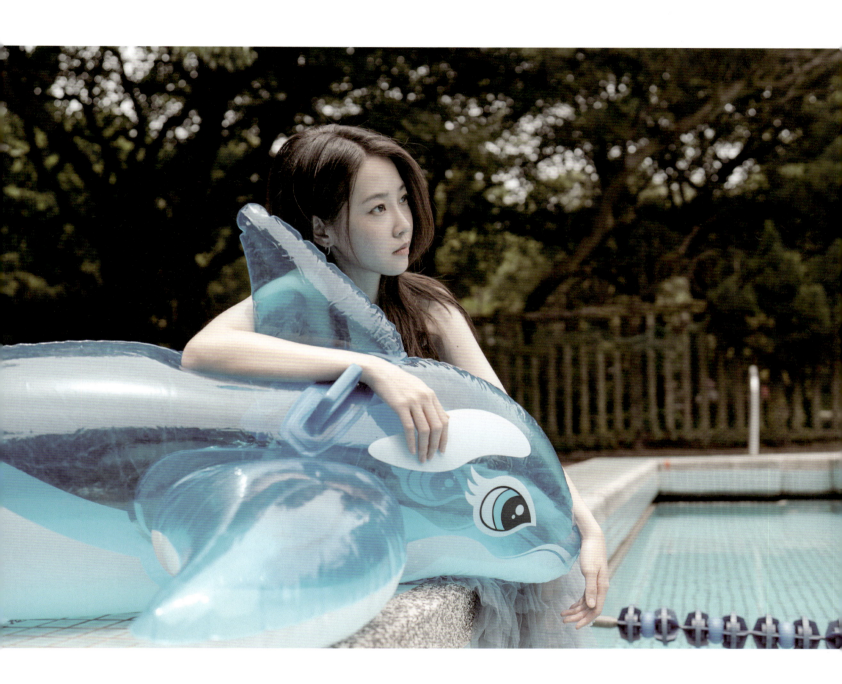

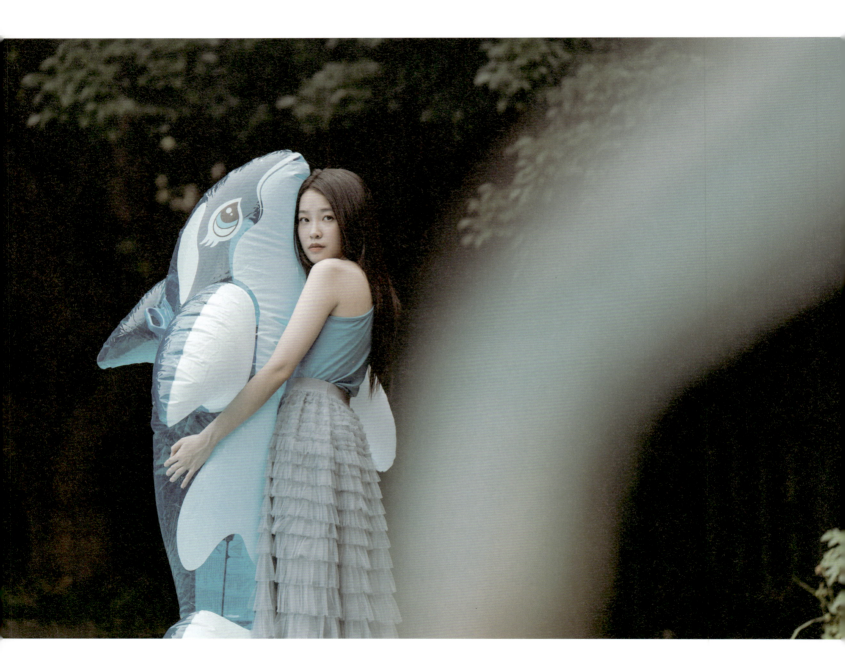

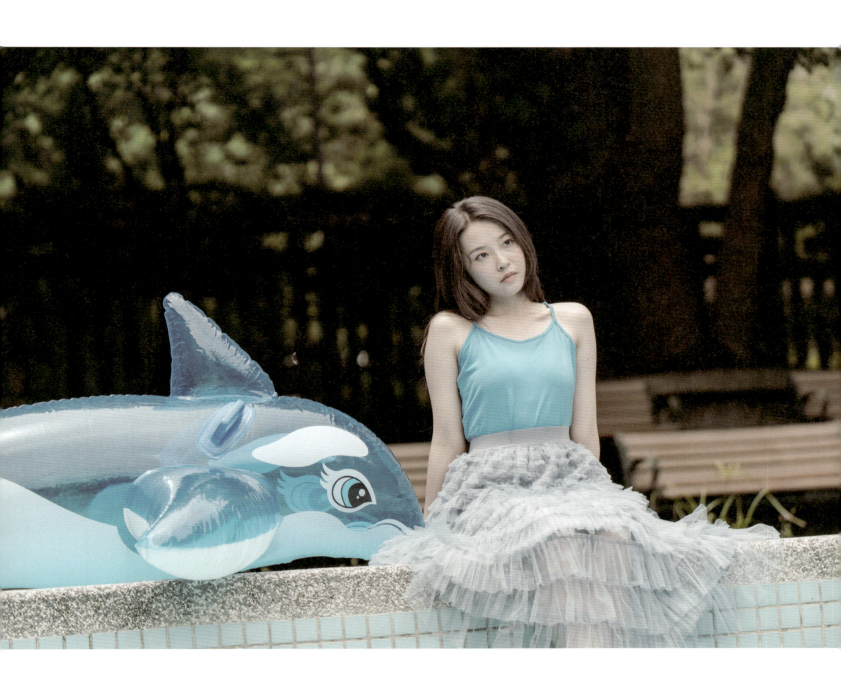

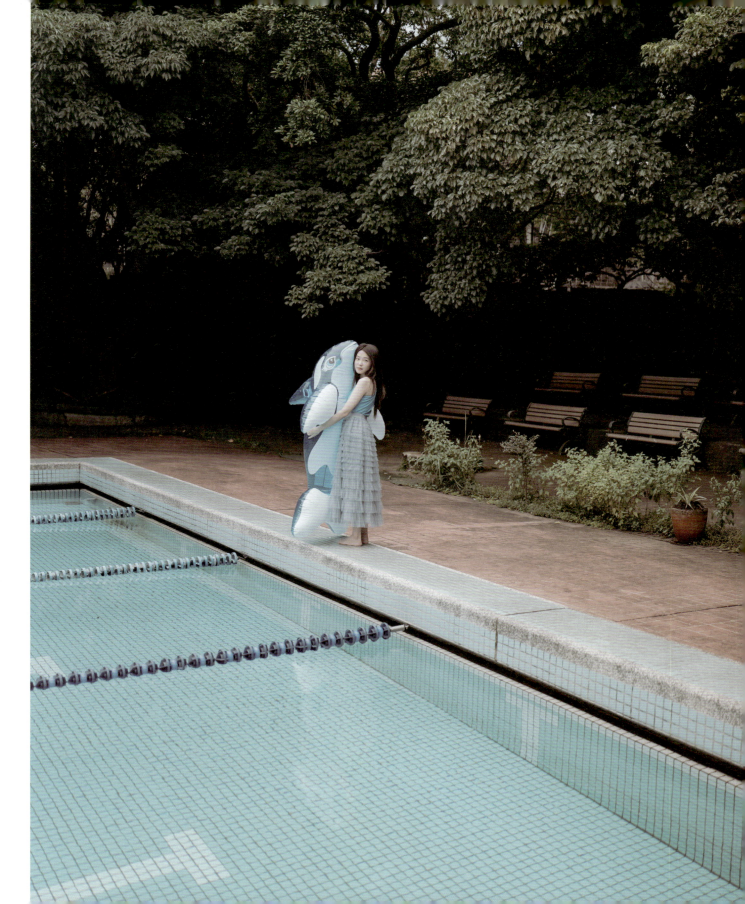

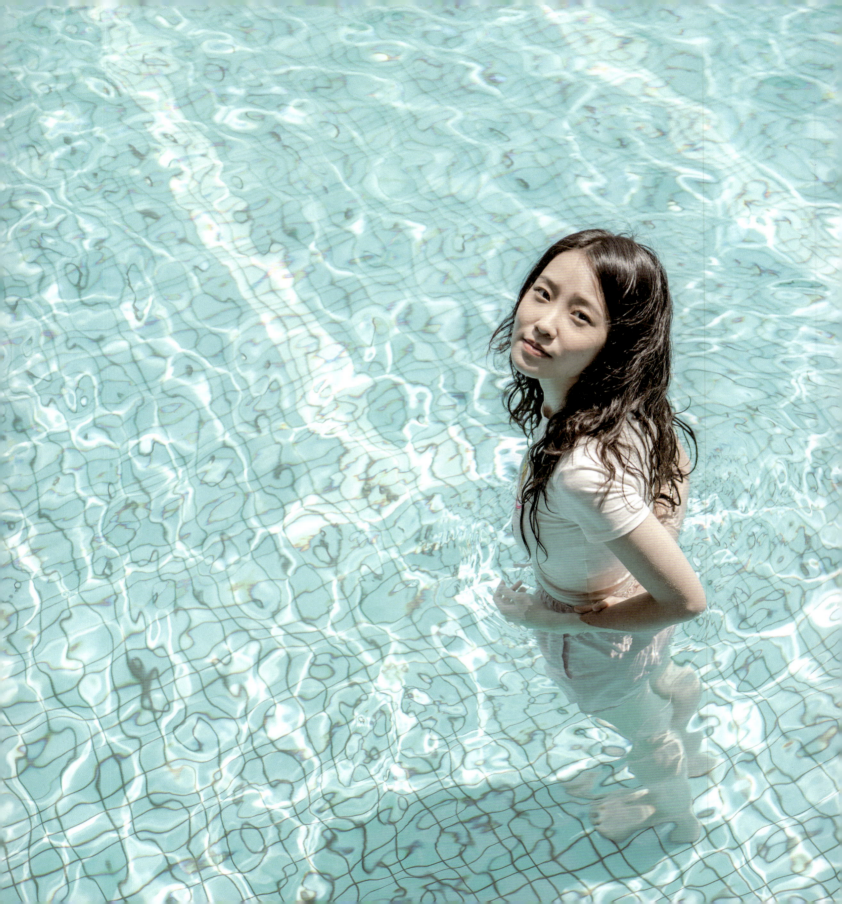

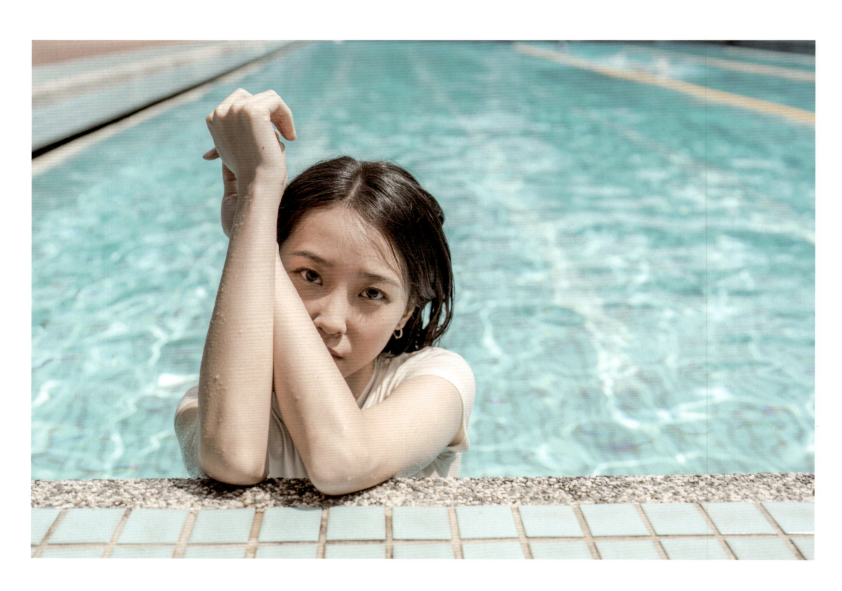

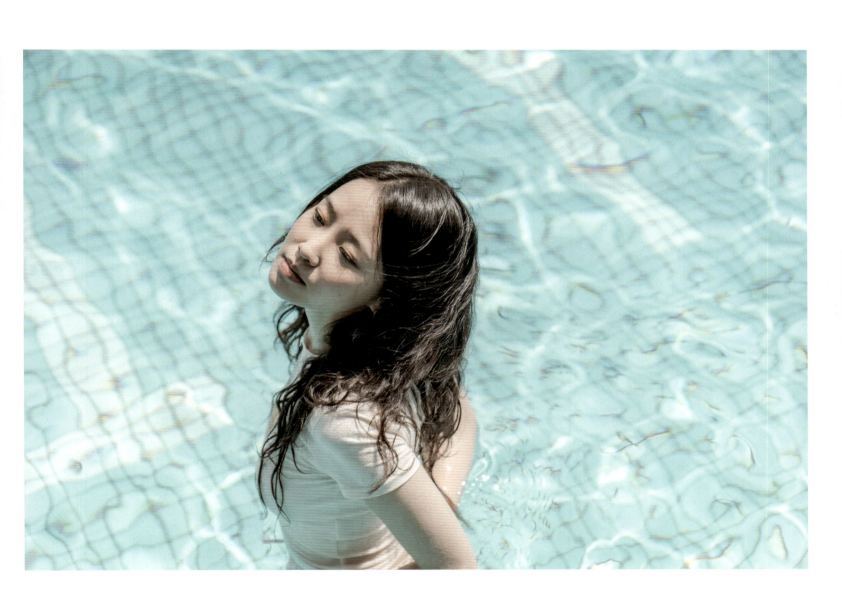

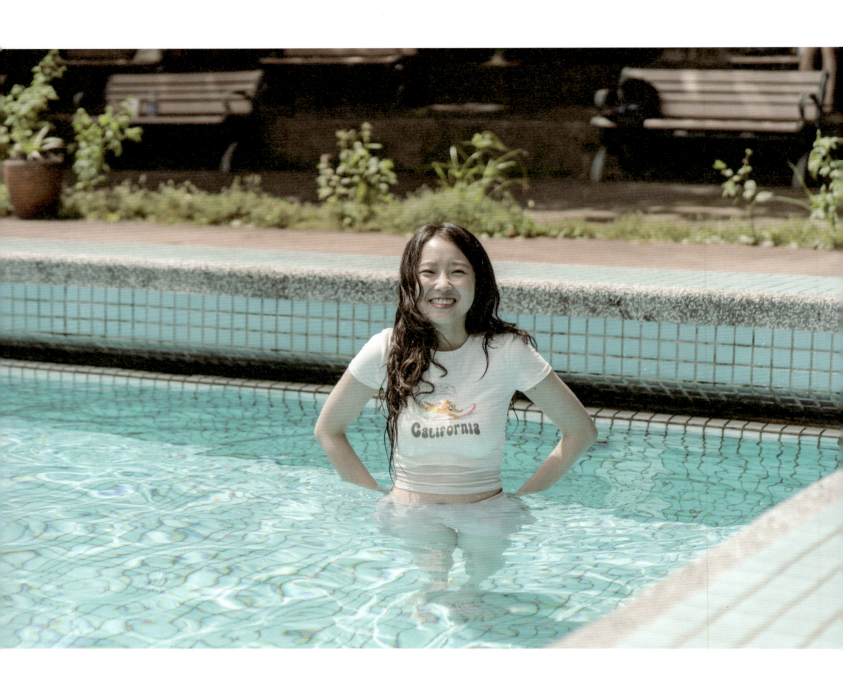

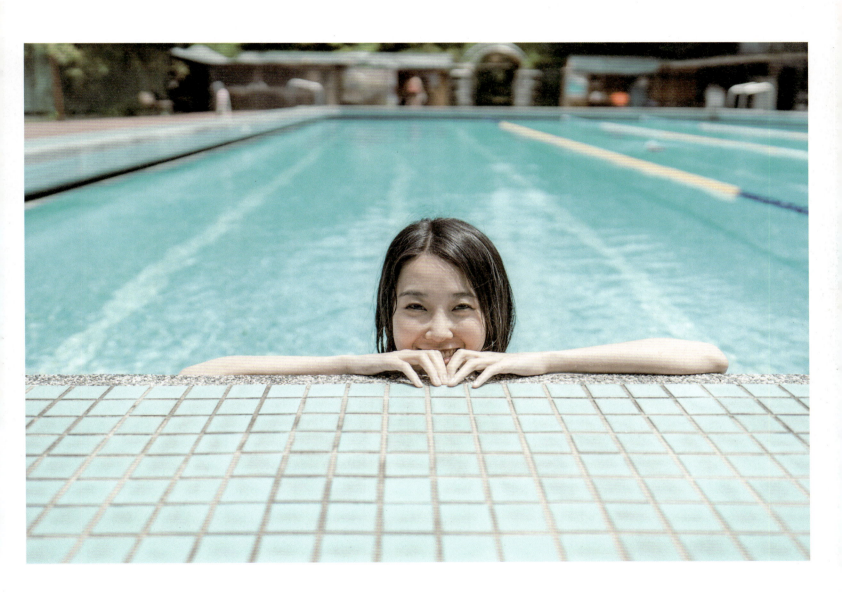

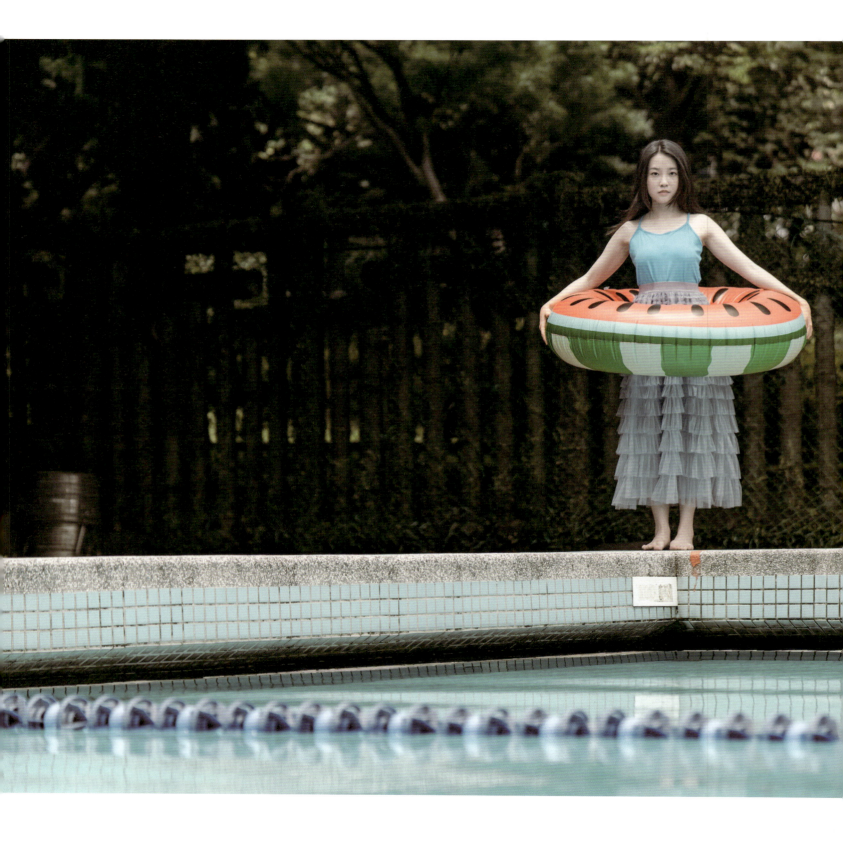

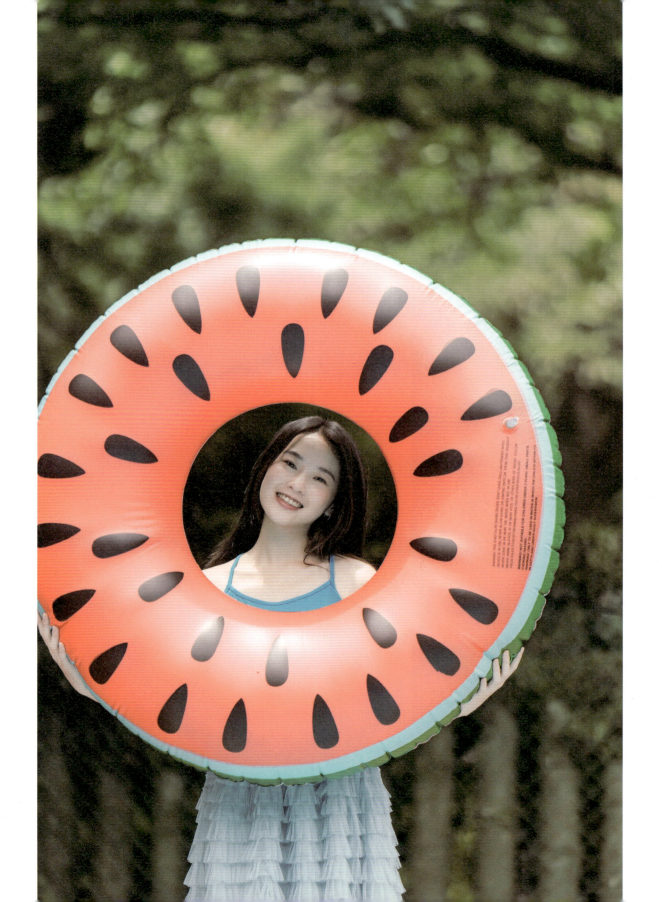

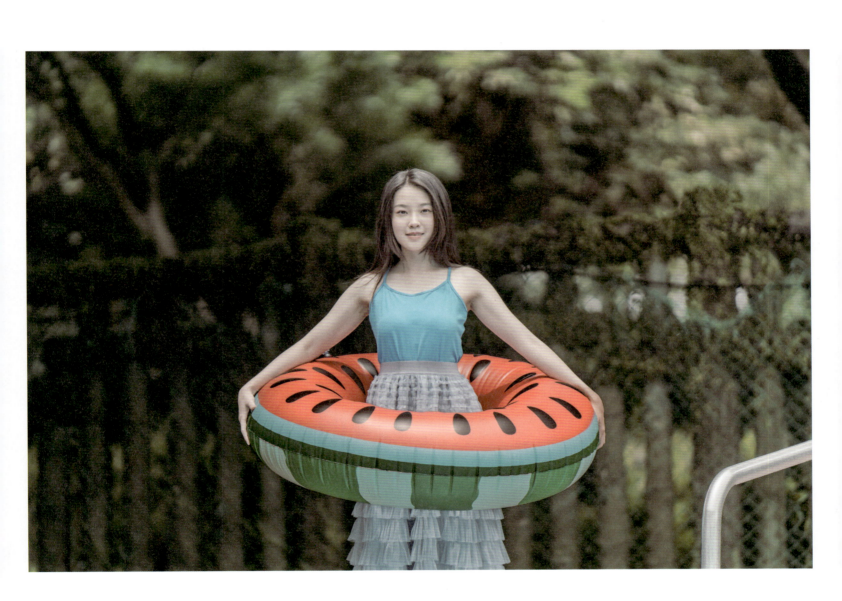

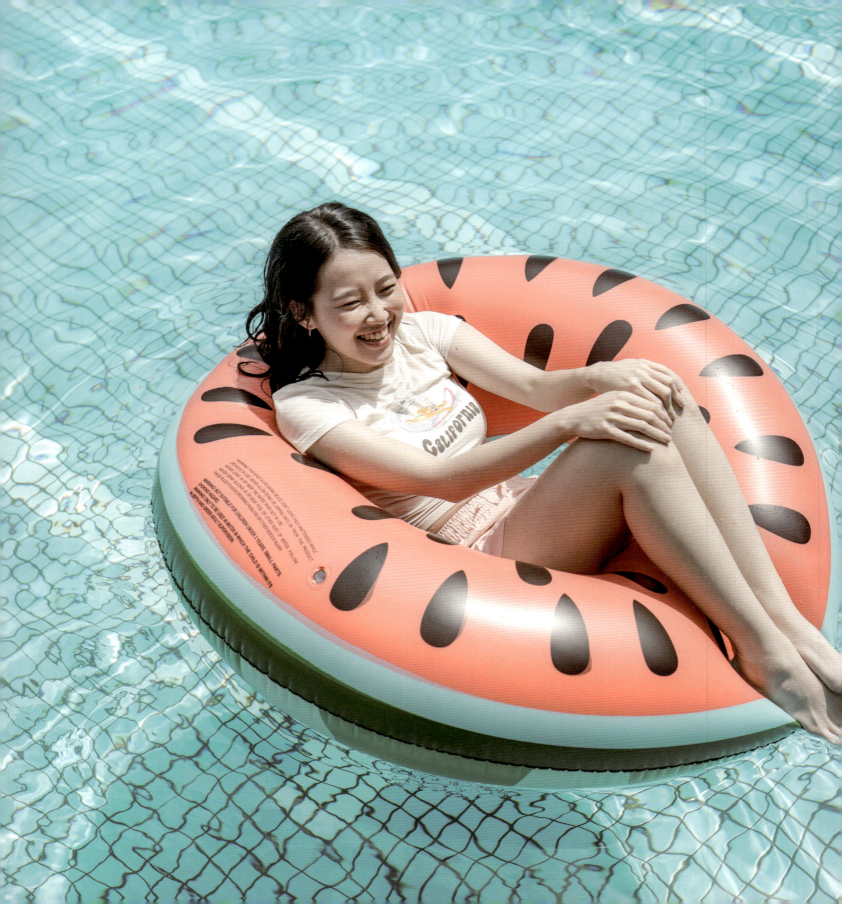

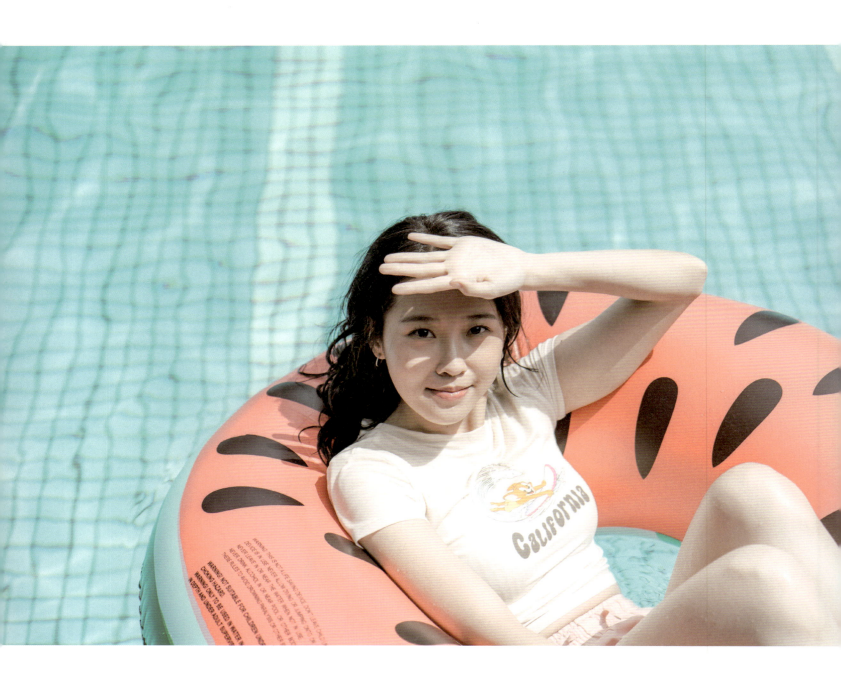

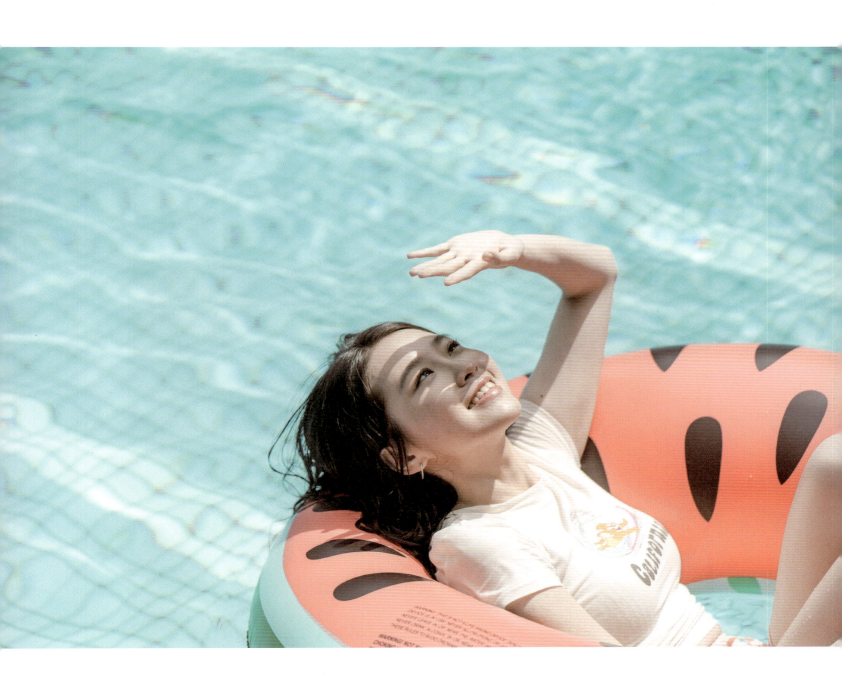

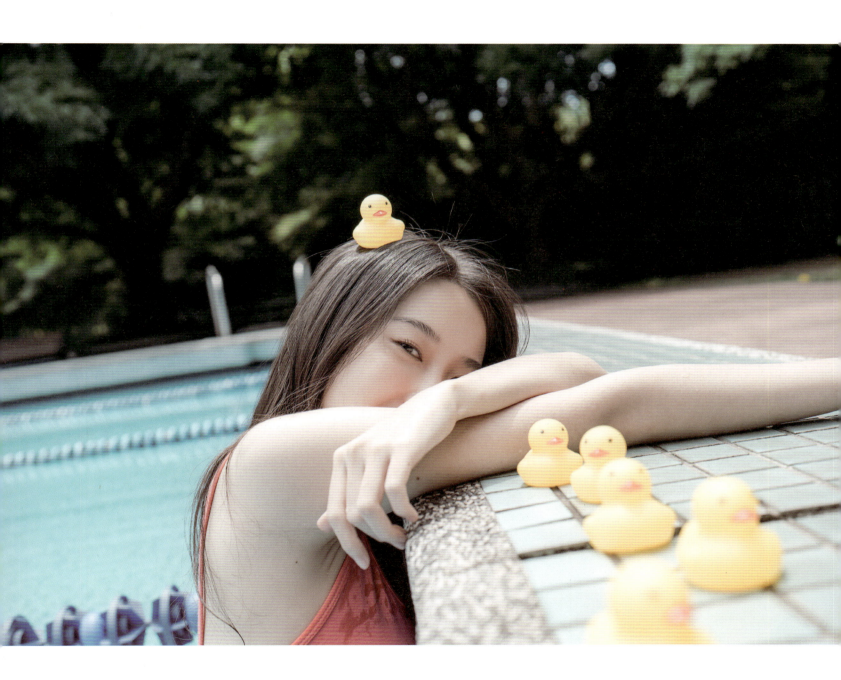

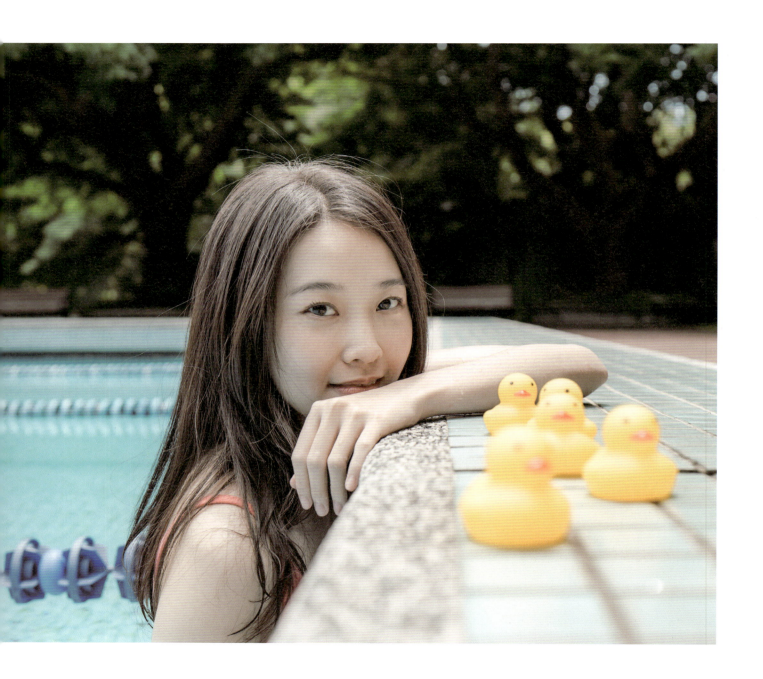

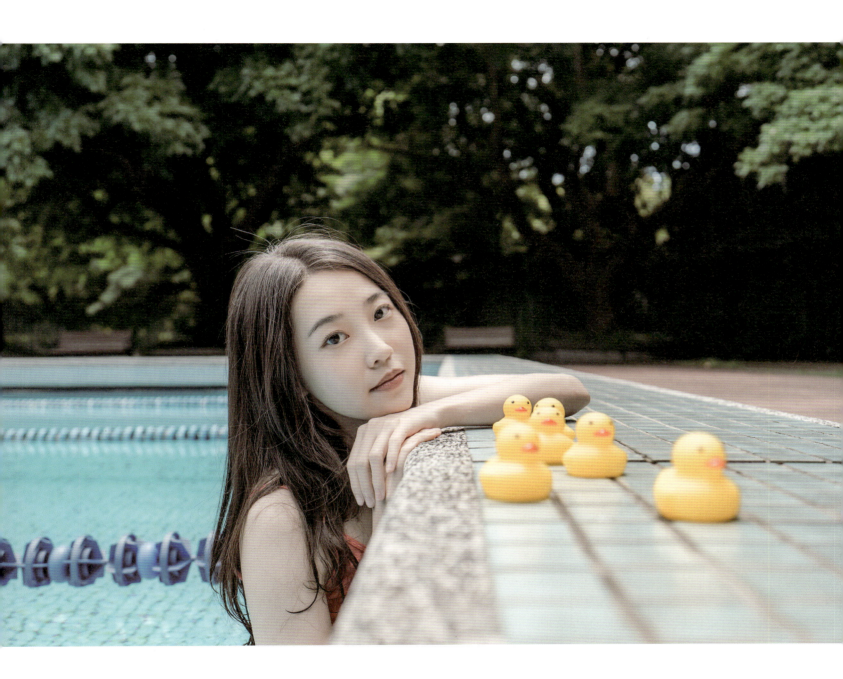

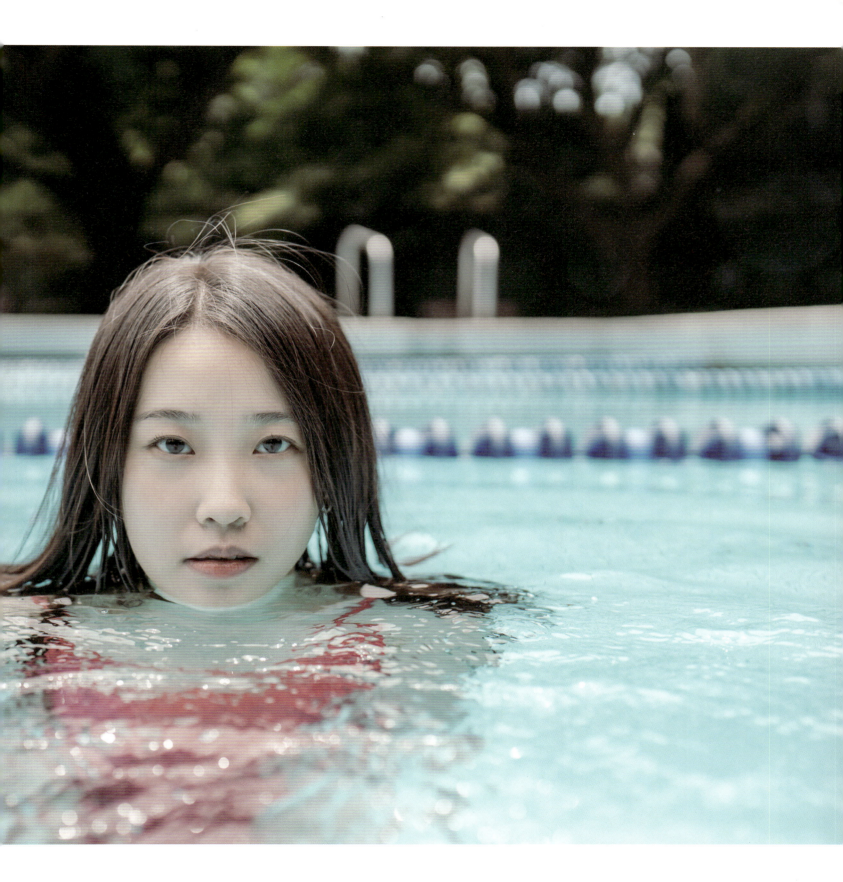

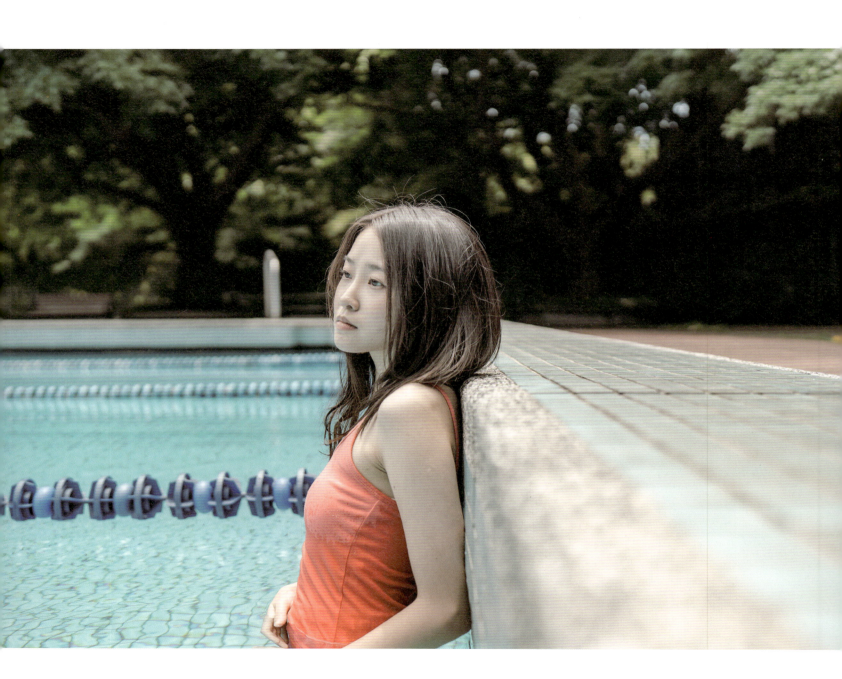

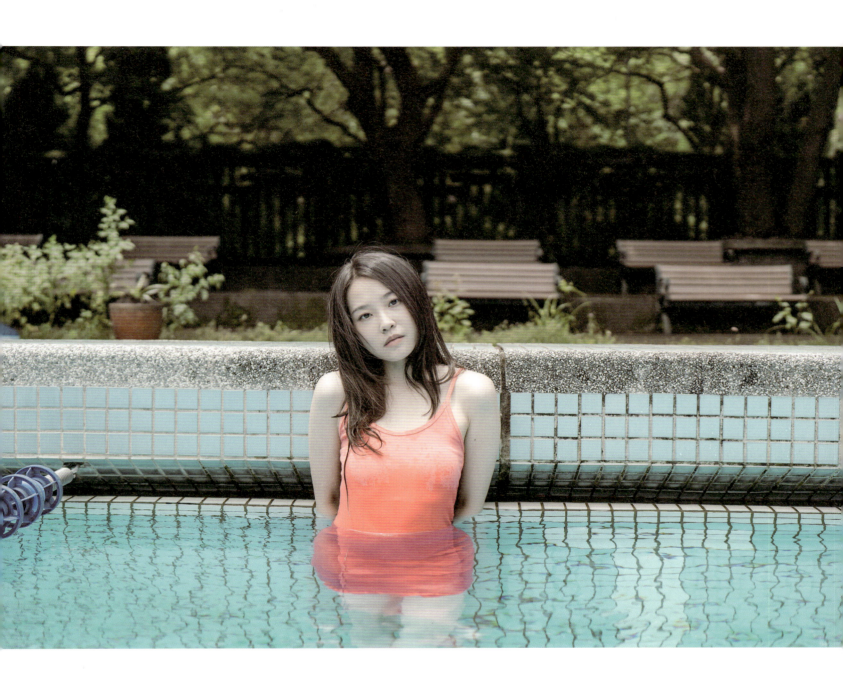

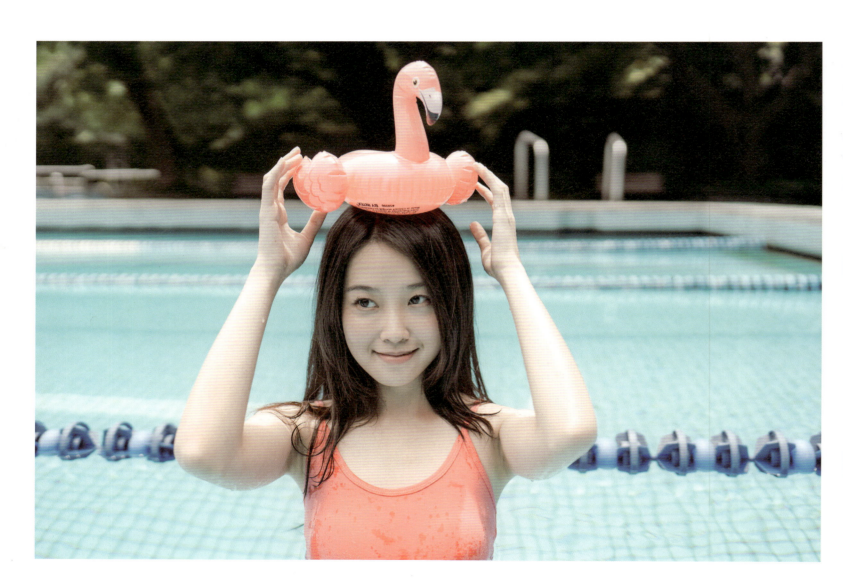

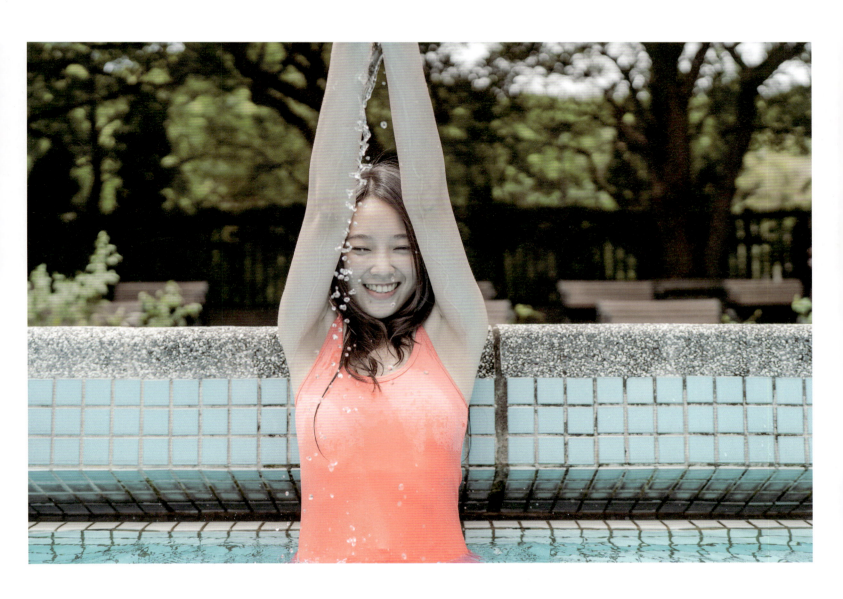

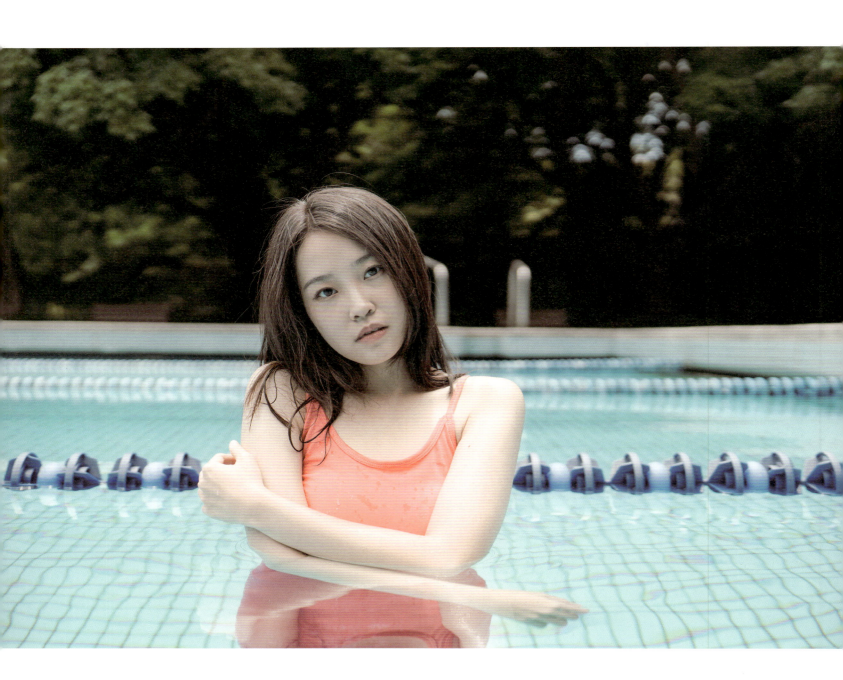

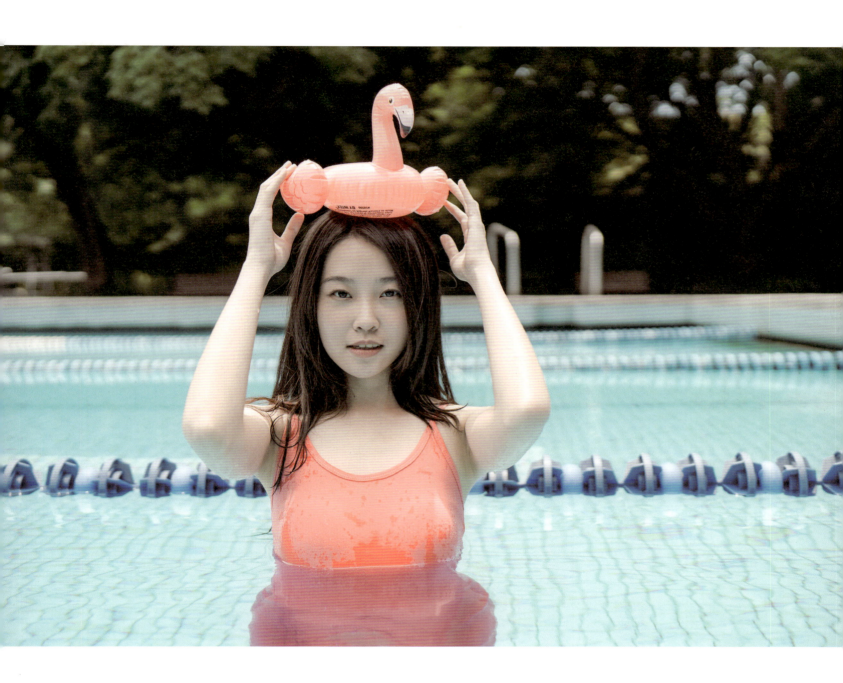

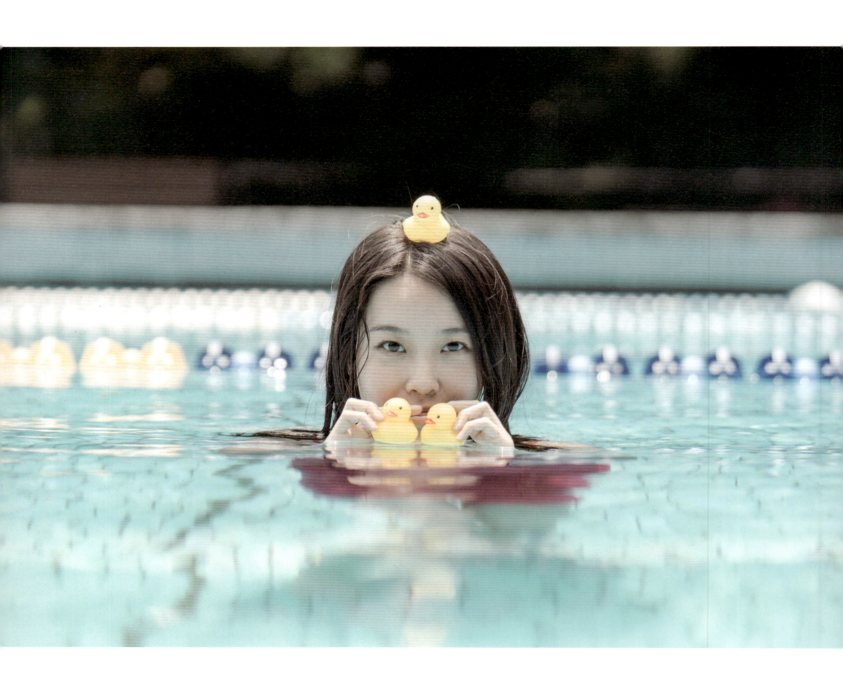

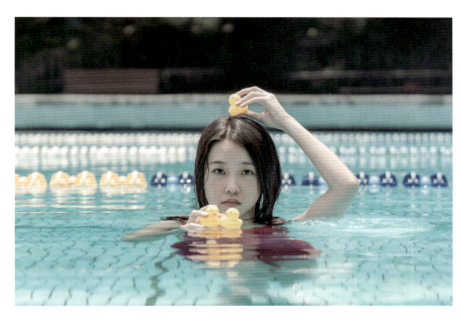
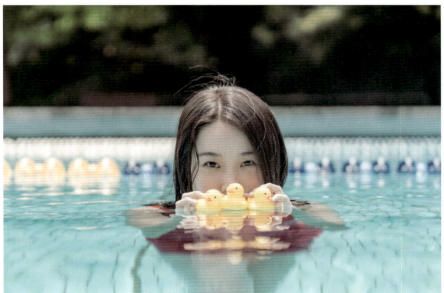

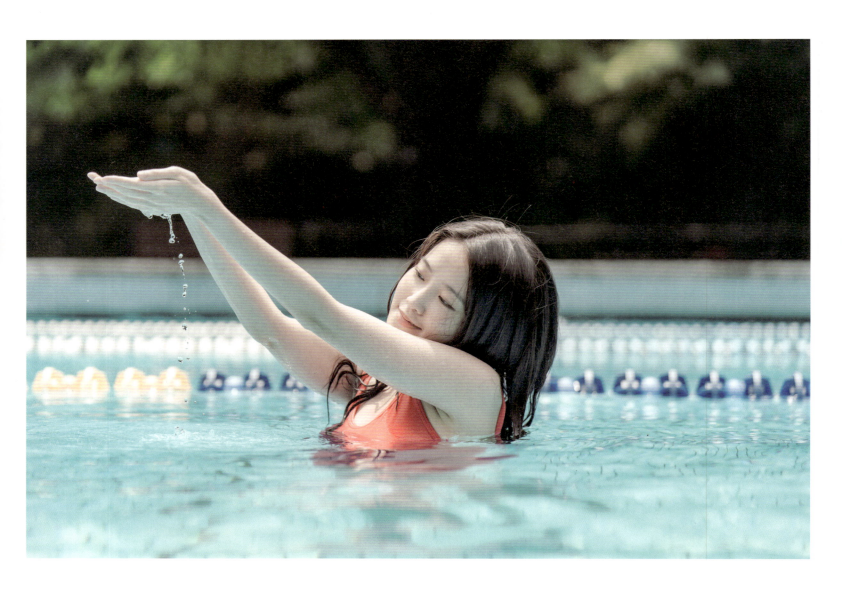

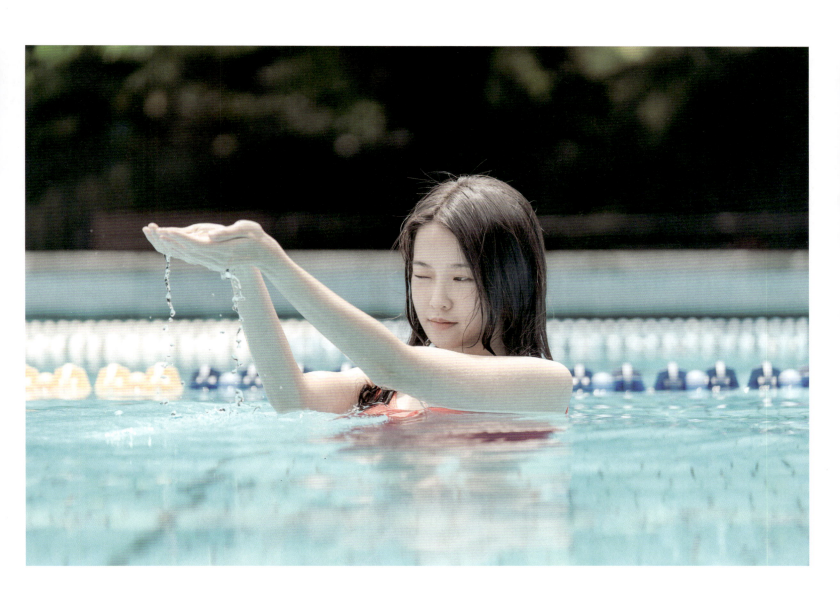

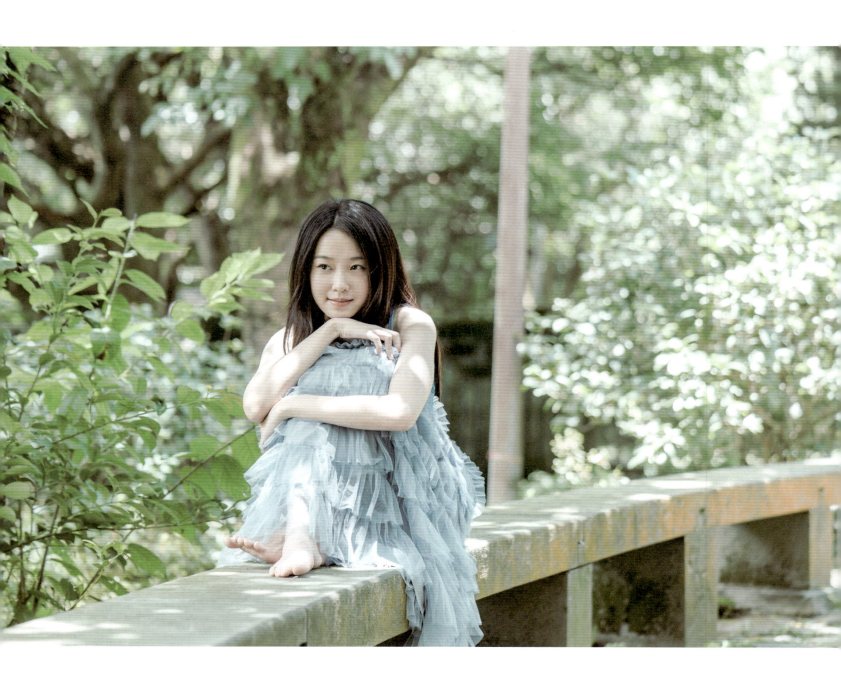

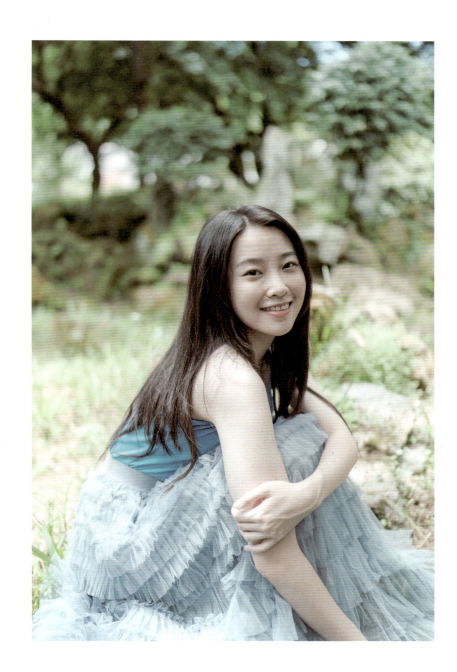

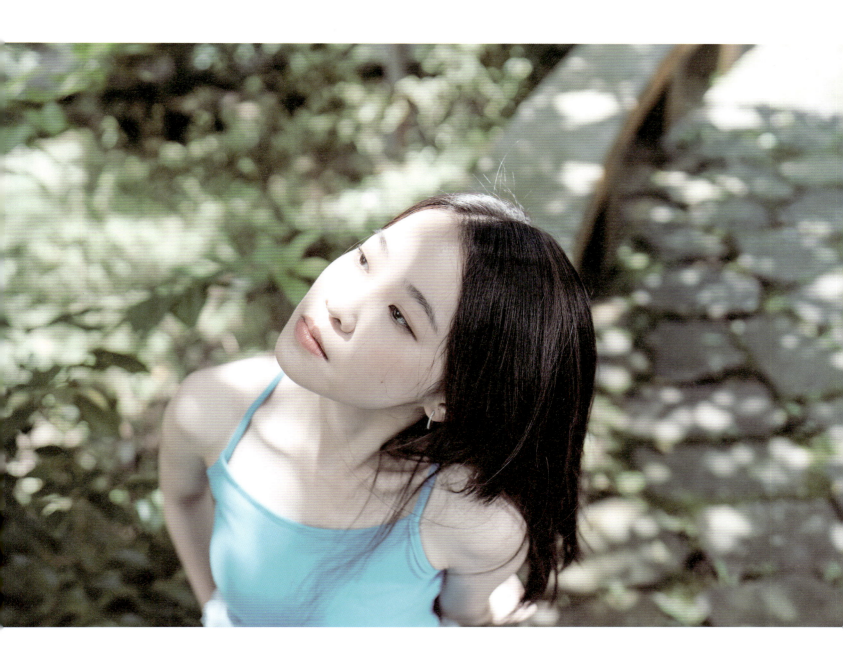

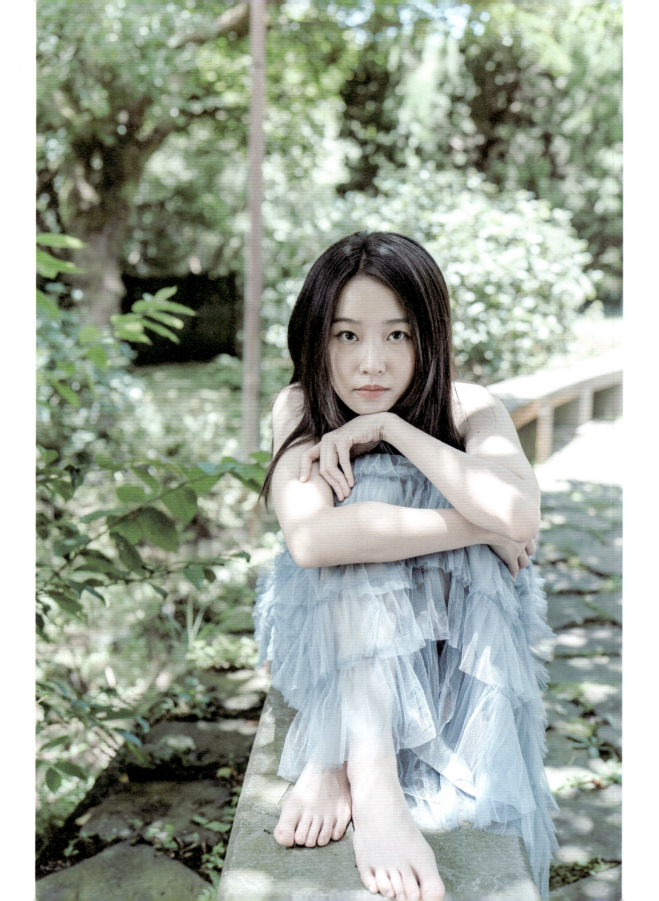

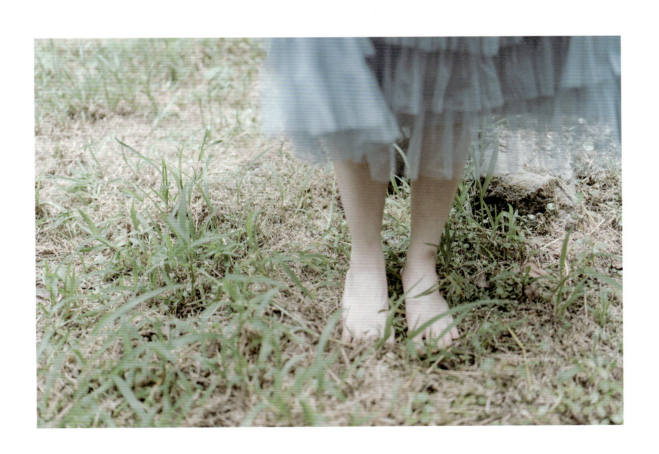

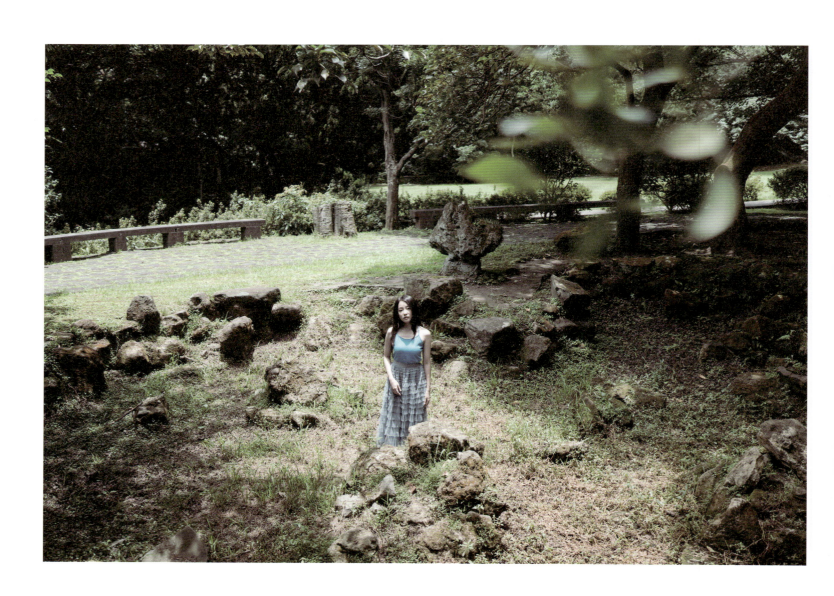

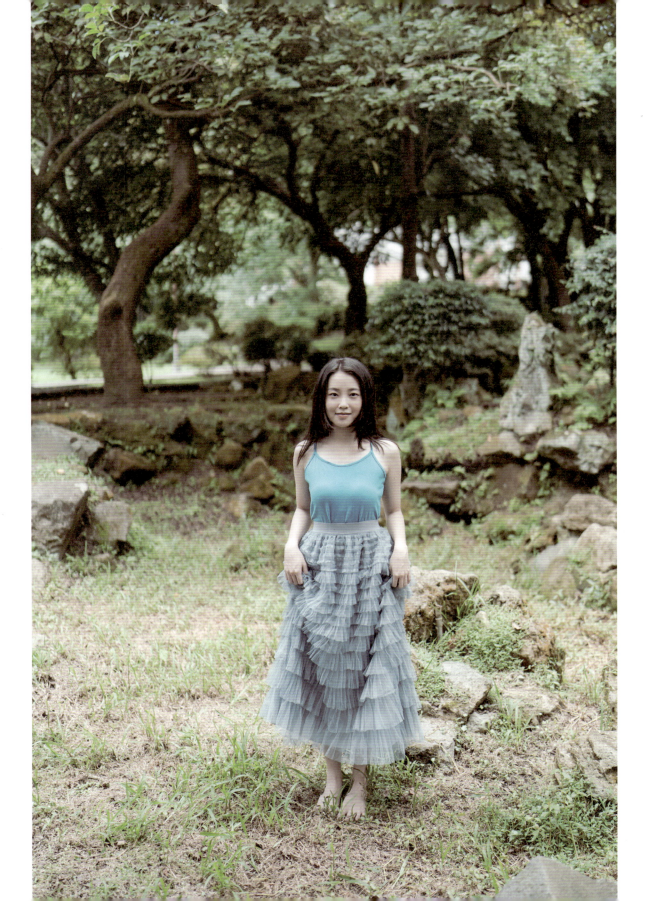

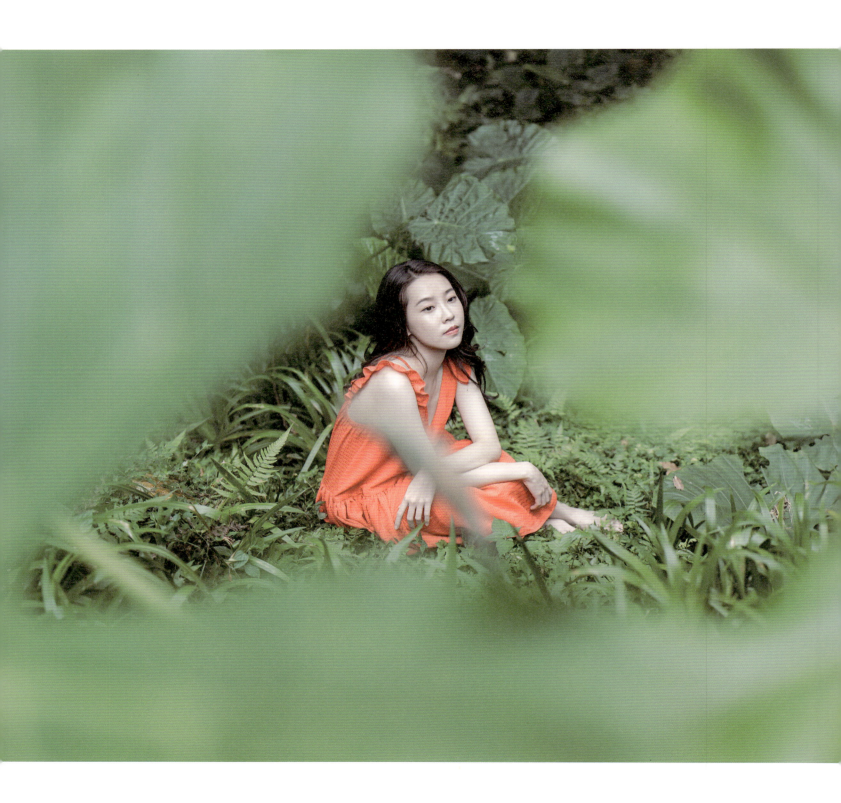

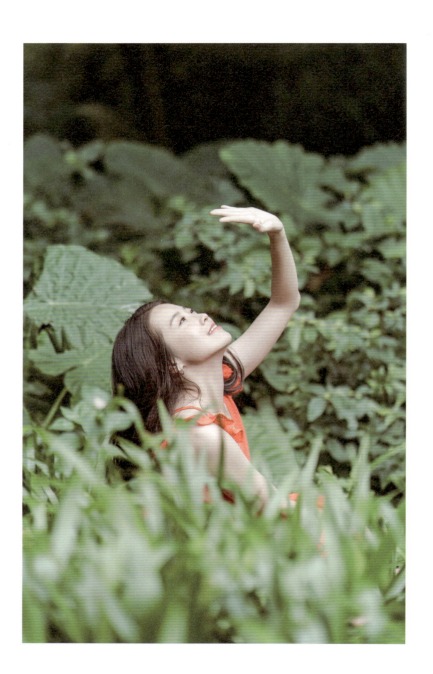

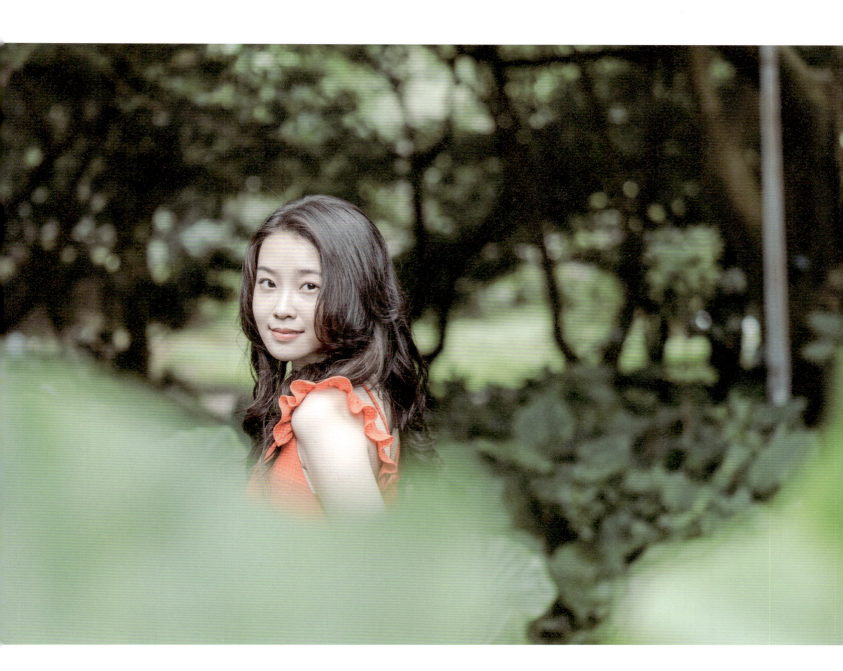

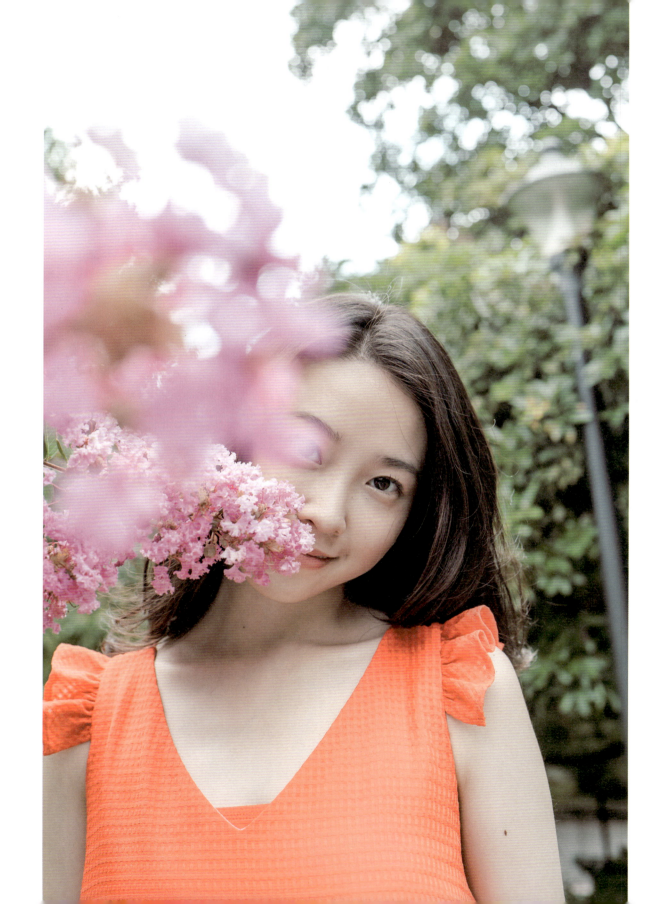

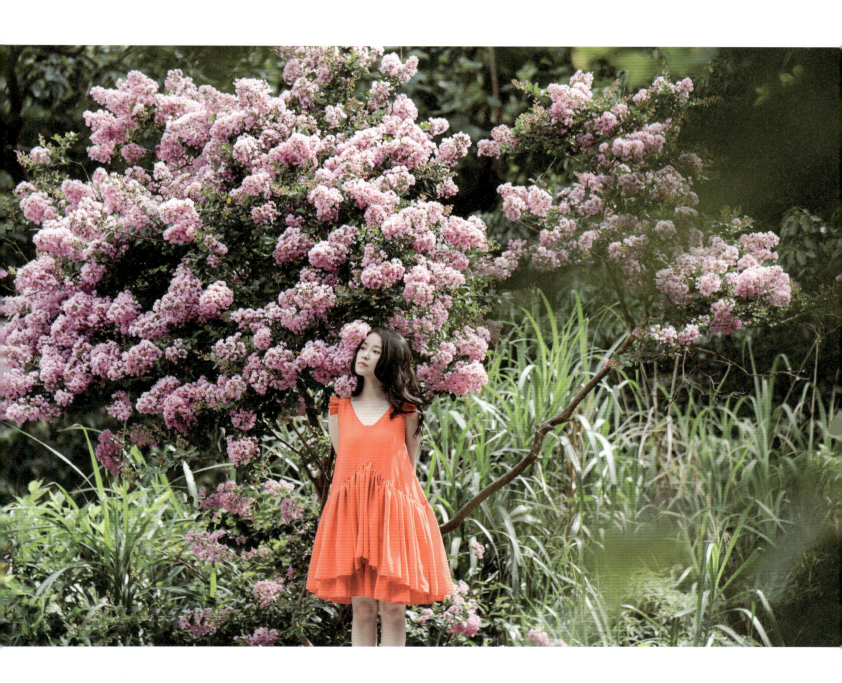

作　　者	陳紫渝
攝 影 師	KRIS KANG
主　　編	蔡月薰
企　　劃	蔡雨庭
美術設計	謝佳穎
內頁編排	楊雅屏
經　　紀	gRANDMISSION 葛稐米遜
髮　　型	郭宏偉
彩　　妝	柯佳妤
造　　型	黃嬿蒓 / 蔡佳珊
服裝提供	tan tan studio / N.ONE / alufai
總 編 輯	梁芳春
董 事 長	趙政岷
出 版 者	時報文化出版企業股份有限公司
	108019 台北市和平西路三段 240 號 7 樓
發行專線	（02）2306-6842
讀者服務專線	0800-231-705、（02）2304-7103
讀者服務傳真	（02）2304-6858
郵　　撥	1934-4724 時報文化出版公司
信　　箱	10899 臺北華江橋郵局第 99 信箱
時報悅讀網	www.readingtimes.com.tw
電子郵件信箱	books@readingtimes.com.tw
法律顧問	理律法律事務所 陳長文律師、李念祖律師
印　　刷	和楹印刷有限公司
I S B N	978-626-374-316-8
初版一刷	2023 年 9 月 22 日
定　　價	新台幣 580 元

版權所有，翻印必究（缺頁或破損的書，請寄回更換）
ISBN ｜ Printed in Taiwan ｜ All right reserved.

時報文化出版公司成立於一九七五年，並於一九九九年股票上櫃公開發行，
於二〇〇八年脫離中時集團非屬旺中，以「尊重智慧與創意的文化事業」為信念。